누구나 쉽게 따라 그리는

인물 컬러링 가이드북

누구나 쉽게 따라 그리는
인물 컬러링 가이드북

1판 1쇄 펴냄 2018년 9월 12일

지은이 은달향(모모걸)
펴낸이 정현순
편 집 오승원
디자인 이용희

펴낸곳 ㈜북핀
등 록 제2016-000041호(2016. 6. 3)
주 소 서울시 광진구 천호대로 572, 5층 505호
전 화 070-4242-0525 / 팩스 02-6969-9737

ISBN 979-11-87616-45-0 13650
값 16,000원

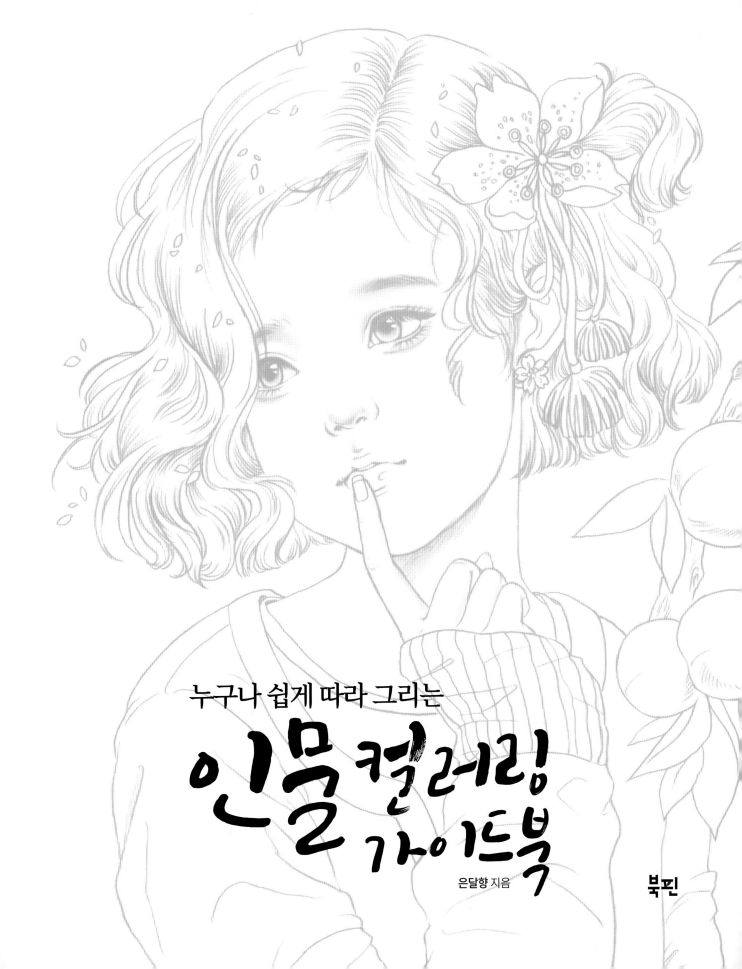

누구나 쉽게 따라 그리는

인물 컬러링 가이드북

은달향 지음

북핀

안녕하세요 모모걸입니다.

《시와 소녀 컬러링북》을 출간한 뒤 독자님들의 후기를 읽고, 오프라인 강의를 통해 독자님들과 직접 만나서 이야기를 나누며 컬러링을 취미로 하시는 분들이 주로 어떤 생각을 하시고 어떤 말씀들을 하시는지 귀 기울이는 시간을 가져보았는데요. 제 생각보다 더 많은 분들이 인물 컬러링을 어려워하신다는 것을 알게 되었습니다. 그중 가장 많이 들었던 이야기는 "도안은 예쁜데 망칠 것 같아서 못 하겠다.", "잘 그리는 다른 사람과 비교가 돼서 주눅이 든다."와 같은 이야기들이었습니다. 예쁜 인물이 그려진 도안을 앞에 놓고도 그런 우울한 생각을 하신다니요. 그래서 인물 컬러링에 좀 더 쉽게 다가가실 수 있도록 《시와 소녀 컬러링북》의 도안을 기본으로 한 **《인물 컬러링 가이드북》**을 출간하게 되었습니다.

이번 책은 여러 컬러링 기법들을 알려주는 기존의 책들과는 달리 그저 채색이 진행되는 과정만 보고도 쉽게 따라하실 수 있도록, 마치 블로깅을 하듯이 편하게 독자분들과 이야기를 나누는 방식으로 써보았습니다.
은달향(모모걸)의 블로그와 오프라인 강의를 접하신 분들은 이미 아시겠지만 "배움은 언제나 가볍고 즐겁게"가 저의 모토이므로 지루하고 어렵고 욕심을 불러일으키는 강의가 아닌, 재밌고 즐거운 마음으로 같이 그려나갔으면 하는 바람으로 이 책을 구성하게 되었습니다.

그림의 떡처럼 보기만 하시고 칠하지 못하는 분들!
결과물로만 남과 나를 비교하며 한 발 물러서는 분들!
그런 독자님들을 위해서 저만의 노하우가 담긴 컬러링 꿀팁들을 알려 드릴게요!

보통 인물 컬러링을 다 끝마치고 딱! 들어서 보면,
"얼굴이 못생겨졌어."
"살짝 손만 댔는데 애가 비열해졌어."

"살짝 선만 그었는데 눈이 짝짝이가 됐어."

"콧구멍이 너무 커졌어."

하면서 좌절하게 되는 경우가 참 많습니다.

인물 컬러링이 어렵게 느껴지는 이유는 작은 터치 하나에도 인물의 표정이나 인상이 180도 달라져버리는 민감하고 세심한 작업이기 때문이에요.

가까이서 봤을 땐 희극이었는데 멀리서 봤더니 비극이 되지 않으려면 눈앞에 있는 부분들에 대한 집착을 놓고 틈틈이 일어서서 큰 그림을 보는 습관을 들이며 그리시는 게 중요합니다.

그래서 이번 책에서는 눈앞에 보이는 "잘 그리는 법"이 아닌 눈에 보이지 않는 "알지 못했기 때문에 어려웠던 것들"을 찾아서 완벽한 성공보다는 실패하지 않는 법을 알려 드리려 합니다.

혹여 "주의 포인트가 너무 많은 거 아니야?"하고 힘들어하실 수도 있지만 몰라서 실수하는 부분만 짚고 살펴도 "난 왜 안 되지?"하면서 자책하거나 괴로워하는 일이 현저히 줄어들게 되면서 많은 부분들이 저절로 정상 궤도를 찾아가게 될 것입니다.

이 책이 여러분의 즐거운 컬러링에 작은 도움이 되길 진심으로 바랍니다.

은달향 (모모걸)

CONTENTS

색연필과 마카 마스터하기

본격적인 시작에 앞서 여러분들이 반드시 익혀두셔야 할 것을 먼저 알려 드리려 해요. 여러 가지 기법과 테크닉을 익히기에 앞서 무엇보다 중요한 것은 기본기라 는 것이죠. 인물 컬러링 강의를 하면서 많은 분들이 정말 배워서 유용하다고 말씀 해주셨던 색연필과 마카의 기본 사용법에 대해 설명을 드리고자 합니다.

이 책을 쓰면서 제가 사용한 컬러링 도구는 다음과 같아요.

- 색연필
- 스케치마카
- 흰색 잉크 & 펜촉 혹은 흰색 젤리펜
- 색연필 블랜더 혹은 0번 마카

여러분이 컬러링할 때 사용하시는 도구와 큰 차이가 없죠? 저역시 여러분들과 마 찬가지로 색연필과 마카가 컬러링의 메인 도구입니다. 색연필과 마카가 가장 기 본이 되는 도구인 만큼 어떻게 사용하느냐가 매우 중요해요. 모두 똑같은 도구를 사용하지만 다루는 방법에 따라 결과물은 완전히 다르게 나오니까요.

다음과 같이 네 가지의 기본기를 통해 색연필과 마카 사용법을 마스터해보도록 해요!

1. 블랜딩
2. 색연필 필압 조절하기
3. 마카 그라데이션
4. 마카 터치 방향 익히기

1. 블랜딩

색연필은 특유의 거친 질감이 도드라지는 재료입니다. 따라서 그런 거친 느낌을 부드럽게 눌러주는 것이 필요한데요, 그러한 작업을 **블랜딩**이라고 부릅니다. 보통 피부같이 면적이 넓고 매끈하게 표현해야할 부위에 주로 사용하곤 합니다.

먼저 각 블랜딩의 느낌을 한 번 비교해볼까요?

색연필 한 겹

색연필만 한 톤 올리면 보시는 것처럼 거친 연필심이 종이의 틈을 메꿔주지 못해서 하얗게 자국이 남아있습니다. 이런 톤으로 피부를 채색하면 거칠고 밀도가 떨어지는 작품이 나올 수밖에 없게 되겠죠.

흰색 색연필

그래서 보통은 이렇게 흰색이나 크림색처럼 발림성이 좋은 컬러를 이용해서 사이사이 틈을 메꾸고 거친 연필선을 블러처리하듯 뽀얗게 눌러주곤 합니다.

피부를 채색할 땐 주로 색연필 + 색연필로 블랜딩하는 경우가 많습니다.

색연필 블랜딩

하지만 흰색을 섞으면 밀도가 많이 떨어져 원하는 컬러가 정확하게 나오지 않고 색이 바랜 것처럼 뽀얗게 보이는 단점이 있죠. 그때 사용하는 것이 바로 색연필 전용 블랜더입니다. 색연필 블랜더는 심이 단단하고 색이 부드럽게 퍼지지 않는 특징이 있습니다. 그래서 넓은 면적에 사용하기보다는 보통은 이목구비처럼 면적이 작은 부위를 블랜딩할 때 사용하는 것이 적합합니다.

0번 마카

0번 마카는 물처럼 투명한 회색빛을 띠고 있어서 색 바램이 크지 않고 종이를 촉촉하게 눌러주기 때문에 그림자가 지는 어두운 부분인 팔다리, 머리카락 같은 곳에 주로 사용합니다. 색이 아예 없는 것이 아니므로 피부의 밝은 면에는 사용하지 않습니다.

2. 색연필 필압 조절하기

색연필을 처음 사셨다면 가장 먼저 연습해야 할 것은 필압조절입니다. 손에 힘을 세게 주고 꾹꾹 눌러서 채색하는 것과 힘을 풀고 부드럽고 유연하게 채색하는 것을 번갈아 하는 일이 의외로 굉장히 어렵다는 것을 느끼실 거예요.

강의하면서도 매번 보게 되는데 정말 많은 분이 의외로 이 부분을 컨트롤하기 힘들어하십니다.

"펜대 가까이 잡고 꾹 누르세요."라고 옆에서 생각을 톡 건드려주지 않으면 자신도 모르게 서서히 멀어지게 되는데, 생각과 터치를 자신의 의지대로 컨트롤 하려면 항상 깨어서 그림을 멀리 보는 연습이 필요합니다.

그것들을 자유자재로 조절하기 위해서는 아래 그림처럼 필압 연습을 많이 하는 것이 큰 도움이 됩니다.

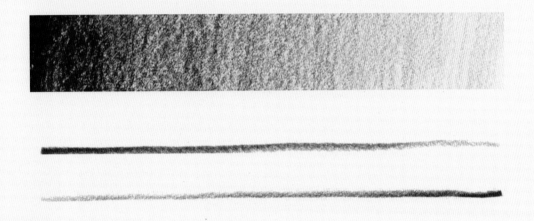

3. 마카 그라데이션

마카는 비교적 다루기가 쉽고 그림의 속도와 퀄리티를 올려주는 아주 좋은 보조 재료입니다.

하지만 처음 다루게 되면 자국 남는 것이 이질적이어서 왠지 모르게 사람을 두려움에 떨게 만드는 재료기도 하죠.

그래서 가급적 마카를 처음 쓰시는 분은 연한 컬러 위주로 구매하시는 것을 추천해 드립니다.

스케치 마카를 사용할 땐 붓을 옆으로 쓸어준다
는 느낌으로 빠르고 굵게 터치해주세요.
펜대는 항상 가까이 잡아주셔야 합니다!

컬러를 명도별로 구매하여 이런 식으로 그라데이션을 표현합니다.
이때 주의할 점은 두 번째 연한 컬러를 올릴 땐 중간 지점부터 시작하는 것
이 아니라 맨 앞 시작점, 즉 어두운 컬러 전체를 같이 덮으면서 쓸어주어야
한다는 것입니다. 그래야 색이 자연스럽게 섞이면서 자국이 남지 않습니다.

이처럼 마카를 명도별로 혼합하면서 채색하면 색연필만 사용하는 것보다 더 다채로운 컬러링을 즐기실 수 있답니다.

4. 마카 터치 방향 익히기

마카의 무시무시한 속성인 자국이 남는 특성을 이용해서 원 그리는 연습을 해보도록 할게요. 마카가 처음이신 분들은 인물에 바로
사용하기보다는 원이나 그라데이션으로 연습하면서 자국과 스냅에 익숙해지는 것이 좋습니다.

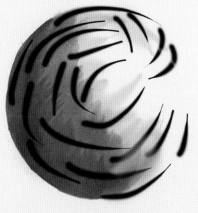

손목에 스냅을 주면서 원의 가장자리부
터 안쪽으로 둥글게 타고 돌아간다는
느낌으로 터치 방향을 남겨줍니다. 보
통 얼굴을 칠할 때 이런 자국 남으면 멘
붕이 오죠. 그래서 구를 먼저 연습하는
것이 중요합니다!

조금 연한 톤으로 그라데이션을 주면서
둥글게 터치 자국을 남겨주세요.

사방에서 가운데로 돌아 들어온다고 생
각하면서 명도별로 자국을 남겨줍니다.

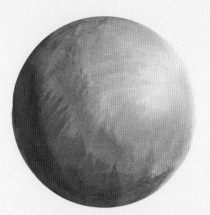

이런 식으로 구를 만들어주는 느낌을
유지하면서 마카를 칠합니다.

색연필로 마카 자국을 살짝씩 눌러준다
는 느낌으로 어둠과 밝음을 묘사합니
다.

이렇게 피부에 쓰이는 컬러를 사용해서
구를 여러 번 연습하고 나면, 마카 자국
에 대한 두려움도 조금씩 사라지고 훨
씬 더 수월하게 컬러링할 수 있습니다.

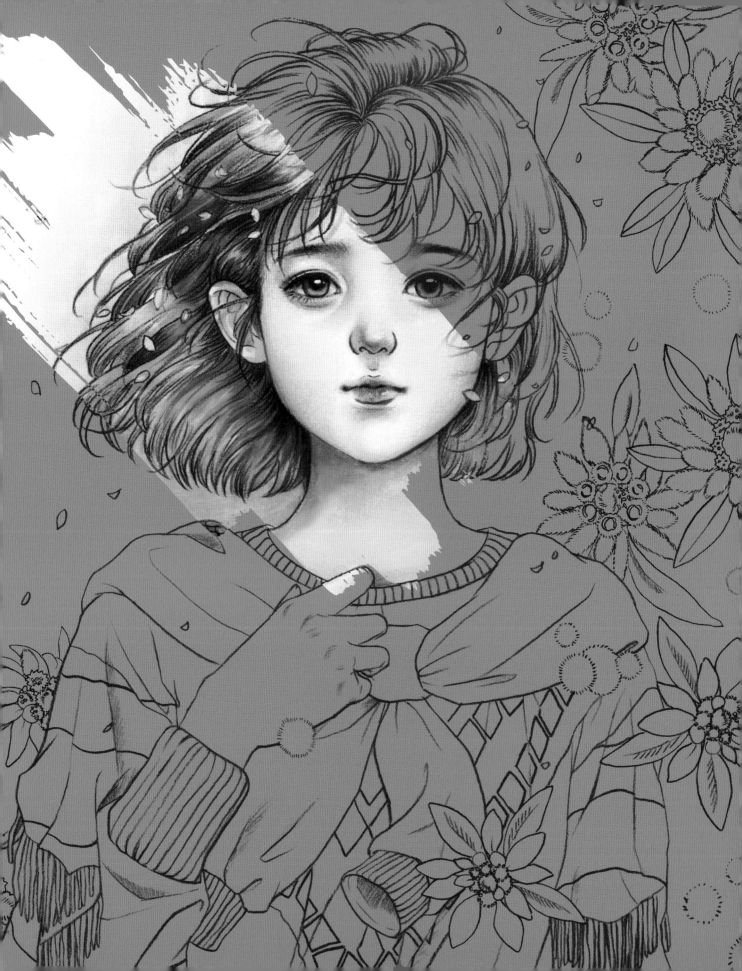

인물 컬러링 스킬,
이것만 알아도 기본은 한다!

피부 톤 쌓기

이제 본격적으로 인물 컬러링을 파고들어 볼까요?

피부와 이목구비 묘사는 처음부터 한 번에 완성하고 손을 떼버리는 것이 아니라 최후의 최후까지 끊임없이 묘사를 하고 톤을 올려 주어야 그림의 밀도를 높일 수가 있습니다.

단계별로 그라데이션을 주면서 뼈가 돌아 들어가는 살결에 따라 어둠과 밝음, 중간 톤을 적절히 이용해서 자연스럽게 연결해주는 것이 포인트인데요.

"뭔 소린지 모르겠으니까 그냥 한 번 보여줘~~!!!!"

라고 아우성치는 소리가 들리는 듯하여 그림으로 설명해드릴게요.

연하게 베이스 컬러 깔아주기

가장 밝은 마카를 이용해서 베이스 컬러를 한 톤만 깔아준 그림입니다.

 T존은 더 연하게 남겨놓기!

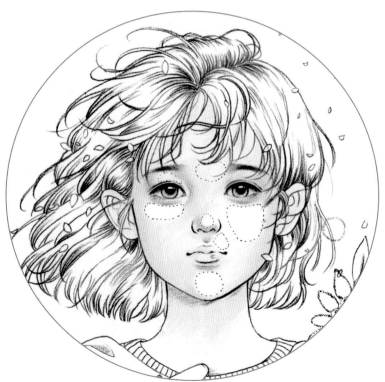

하얗게 남겨진 부분은 얼굴에서 가장 볼록하게 튀어나온 부분으로 하얗게 빛을 받게 됩니다.
화장을 자주 하시는 여성분이라면 한번쯤 들어봤을 그 단어, "T존!"
바로 그 T존 부위에 밀가루 같은 올 백색 셰도를 발라도 이상하고 너무 어두운 색의 셰도를 발라도 이상한 것과 같은 이치입니다.

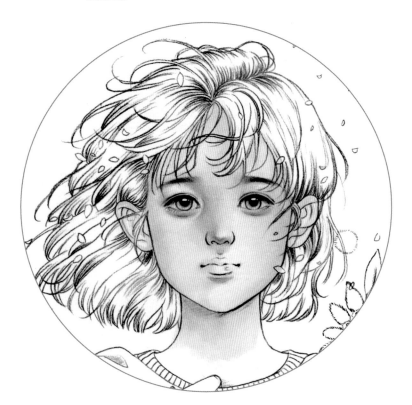

컬러링 1단계에 사용했던 베이스 마카보다 조금 더 진한 색으로 그림자 지는 부분을 잡아주었는 데요. 2단계 마카 컬러는 베이스 마카와 명도 차이가 너무 크지 않아야 자연스럽게 어둠을 잡을 수 있습니다. 밝음과 어둠이 너무 극명하게 나뉘면 라인이 생겨버리기 때문입니다.

1단계 컬러와 2단계 컬러의 명도 차이가 너무 커서 라인이 생겨버린 나쁜 예시입니다.

Point 서양인의 경우는 얼굴의 굴곡이 전체적으로 도드라져서 자연스러울 수도 있지만 동양인의 평평한 콧대를 인위적으로 높게 살리면 이질감이 느껴질 수 있어요.

이 부분 또한 많이들 놓치게 되는 "안 보이는 부분" 중의 하나가 아닐까 싶습니다.

밝음과 어둠, 그 사이에 중간 톤을 만들어서 라인이 생기지 않게끔 자연스럽게 컬러링하기 위해서는 유연한 필압(강약 조절) 연습과 최소 4단계 이상의 자연스러운 컬러가 필요합니다.

T존이 밝은 부분이라면 그림자 지는 부분은 어디일까요?

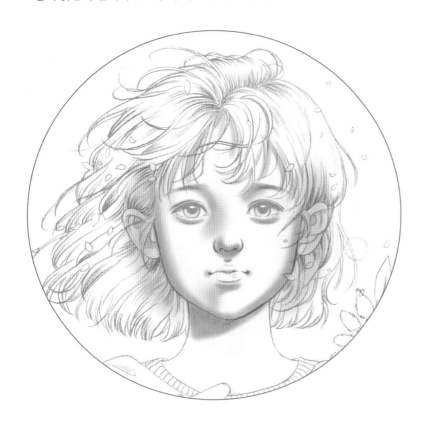

바로 이 부분들입니다.

머리칼 아래, 눈두덩, 귓바퀴, 입술 아래 등 얼굴에서 꺾이는 부분과 들어가는 부분, 즉 그림자가 져서 어둡게 색칠해야 하는 부분들인데요. 단어는 어둠이지만 우리가 생각하는 짙은 어둠이 아닌 베이스 마카보다 미세하게 진한 칼라로 체크해놓듯 가볍게 잡아주세요.

색연필로 밀도 쌓기

3단계부터는 색연필을 사용하여 조금 더 세밀하고 자연스러운 묘사에 들어가 볼게요.

색 차이가 너무 크지 않은 색연필들을 단계별로 추려서 부위별로 적절하게 컬러링해주는데, 중요한 점은 가장 밝은 부분(T존)을 침범하지 않는 것입니다.

T존과 광대에 중간 톤이 침범하는 순간, 젖살이 오른 소녀의 동글동글한 느낌이 사라지고 평평하고 초췌해지기 시작합니다. 마치 저의 민낯처럼 말이죠.

경계선이 생기거나 거칠거칠한 면이 도드라진다면, 하얀색 색연필이나 블랜더로 그 부분만 살짝씩만 눌러주세요.

 Point
- 밝은 부분은 넘지 말자.
- 블랜더나 흰색을 전체적으로 박박 문지르면 그림의 밀도가 떨어지거나 마카가 올라가지 않습니다. 연결되는 부분들만 미세하게 블랜딩해 주세요.

피부 톤 쌓기 **STEP 4**

얼굴에 지는 그림자 잡아주기

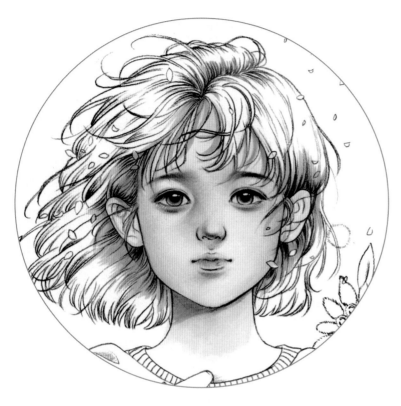

열심히 밝음도 지키고 어둠도 지키면서 색칠했음에도 불구하고 어딘가 부자연스럽고 뭔가 둥둥 뜨는 느낌이 든다면, 그 이유는 그림자의 부재일 확률이 높습니다.

머리카락과 얼굴에 지는 그림자를 적절하게 만들어준다면 좀 더 입체적이고 사실적인 느낌을 낼 수 있는데요.

Point 그림자 1단계는 회색과 갈색 같은 어두운 컬러 한 가지만으로 깔아줍니다.

그림자 컬러가 부분마다 제각각이면 전체 그림이 따로 놀면서 유치한 느낌을 내게 됩니다. 노란 얼굴에 회색 그림자를, 혹은 빨간 옷에 회색 그림자를 잡아주는 것이 처음엔 이상하게 느끼실 수도 있겠지만, 차후 단계에서 베이스 컬러와 동일한 컬러로 다시 한번 더 잡아주시면 자연스럽게 연결이 됩니다.

피부 톤 쌓기 최종 정리

1. 하이라이트 남기면서 베이스 깔아주기
2. 이목구비 어둠 잡아주기
3. 색연필로 묘사하기
4. 그림자 만들어주기

피부 톤 쌓기를 간단하게 4단계로 나눠 진행해보았는데요. 앞서 말씀드린 것처럼 피부와 이목구비는 주변 퀄리티에 맞게끔 마지막까지 밀도를 높여주는 것이 중요합니다.

그럼 이번엔 진도를 조금 더 나가서 피부의 중간톤과 밀도 올리는 법을 설명해드릴게요.

발그레한 볼 표현하기

망치기 쉬운 볼 터치의 나쁜 예들을 먼저 만나볼까요?

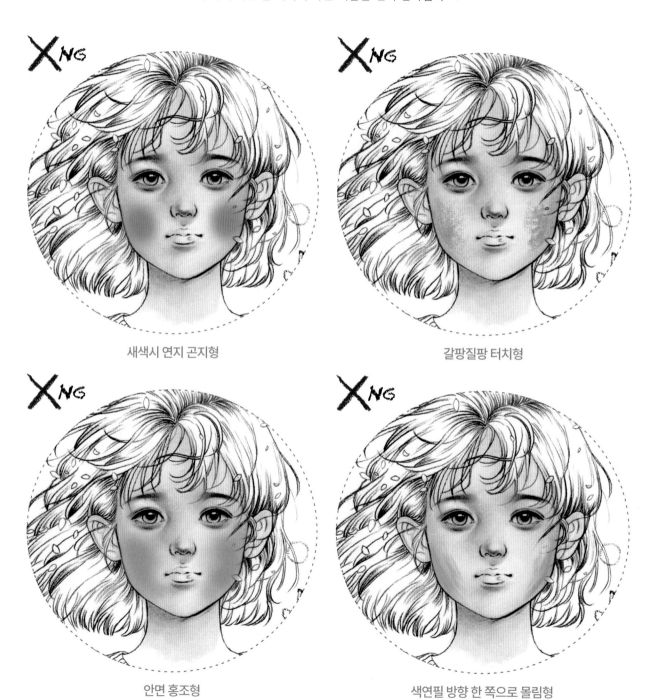

새색시 연지 곤지형

갈팡질팡 터치형

안면 홍조형

색연필 방향 한 쪽으로 몰림형

이 나쁜 예시들은 중간 톤이 없어서 라인이 생겼고 그로 인해 특정한 모양이 나타났다는 공통점이 있습니다. 도대체 그 중간 톤이 뭔지 난 봐도 모르겠다! 하시는 분들을 위해 쉽게 설명해드리자면, 중간 톤이란 1단계와 3단계를 연결해주는 2단계라고 할 수 있습니다.

'중간 톤, 밀도, 그라데이션' 이 삼총사는 단어는 다르지만 하나로 연결되는 부분이라고 생각하시면 됩니다.

여성분들 아이라이너를 그리실 때, 까만 붓 아이라이너만 사용하면 클레오파트라 같은 이질감이 느껴지니까 그 위에 자연스러운 갈색 섀도로 한 번 더 덮어주는 화장법과 같은 맥락이기도 하고요!

이번엔 적절한 그라데이션을 이용한 볼터치 표현법을 보도록 할게요.

볼 터치는 얼굴의 가장자리부터 진하게 발색되면서 코와 입술 부분에 가까워질수록 서서히 색이 옅어지도록 표현해주어야 볼이 동그랗게 돌아가는 느낌을 낼 수 있습니다. 하지만 볼터치는 피부 컬러링 단계의 필수 요소는 아니므로 컬러링 초보자분들은 앞서 배운 피부 톤 쌓기 컬러링의 4단계까지만 따라오셔도 아주 충분히 잘 하신 것입니다.

발그레한 홍조는 무척 섬세한 부분이기도 해서 세밀한 컨트롤이 필요한 부분이기도 합니다. 한 번에 한 컬러로 표현하기 보다는 색연필을 뾰족하게 깎아서 손에 힘을 풀고 손목의 스냅으로만 섬세하고 부드럽게 색을 올려준다는 느낌으로 한 단계 한 단계 톤을 쌓아주세요.

 한 곳에 집중하느라 멀리 보지 못하면 어느덧 코 근처까지 볼 터치가 넘어오게 되는 불상사가 발생하므로 넘치지도 부족하지도 않는 적당한 선을 찾는 것이 이번 스킬의 포인트입니다.

블랜더를 이용한 볼 터치

블랜더를 쓰지 않으면 거친 느낌이 나고 블랜더를 쓰면 밀도가 떨어지므로 [색연필 → 블랜더 → 색연필, 색연필 → 색연필 → 블랜더] 이런 식으로 적절한 완급조절을 하며 오랜 시간 톤을 쌓아주는 것이 피부 톤의 기본 스킬입니다.

1. 피부 베이스 위에 핑크톤의 색연필을 가볍게 한 톤만 올려준 것

2. 연한 베이지 칼라를 이용해서 핑크톤 색연필의 반대 방향으로 자국을 눌러준 것

3. 흰색 & 블랜더를 이용해서 한 번 더 자국을 눌러 준 것

4. 흰색으로 인해 밀도가 떨어져서 다시 한번 핑크 톤 색연필로 가장자리만 밀도를 쌓은 것

눈, 코, 입 기본 컬러링

 눈 컬러링

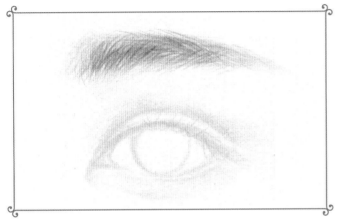

1 베이지색으로 눈과 쌍커풀 라인 잡기

베이지색 색연필로 눈과 쌍꺼풀 라인을 잡아줍니다.
눈썹은 바로 털을 묘사하기보단 베이지색으로 베이스 라인을
잡은 후 진갈색 색연필을 뾰족하게 깎아서 결대로 털을 묘사해
주세요.

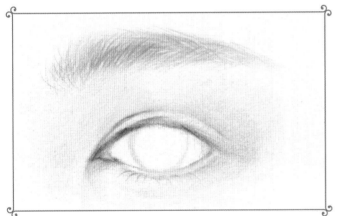

2 어두운 색으로 라인 그려주기

어두운 와인색이나 갈색 색연필을 이용해서 라인들을 잡아주
되 [몽고주름 → 아이라인 → 쌍꺼풀 라인 → 언더라인] 순서대
로 진하기를 미세하게 조절해서 그려줍니다.

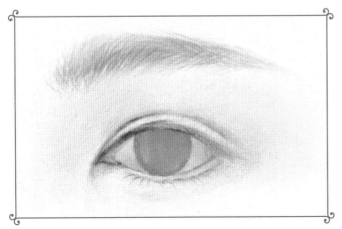

3 마카로 눈동자 칠하기

주황색 계열의 색연필로 라인 주변을 따라 그려서 그윽함을 연
출한 뒤, 마카를 이용하여 흰자를 살짝 어둡게 눌러주고 눈동자
를 어둡게 채색합니다.

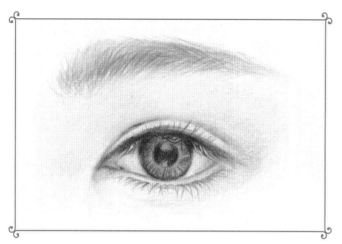

4 **동공과 속눈썹 묘사하기**

흰색 색연필로 흰자를 눌러주고 갈색 색연필을 이용해서 동공과 아이라인을 진하게 잡아준 뒤, 속눈썹을 묘사해주세요.

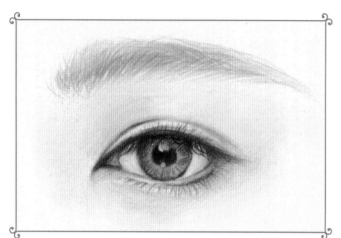

5 **부드러운 눈매 표현하기**

붉은 계열의 색연필로 라인들을 다시 한번 잡아주면서 부드러운 눈매를 연출한 후, 검은색 색연필로 동공과 몽고주름, 아이라인, 언더라인, 속눈썹을 다시 한번 잡아줌으로써 또렷하면서도 그윽한 느낌을 표현해줍니다.

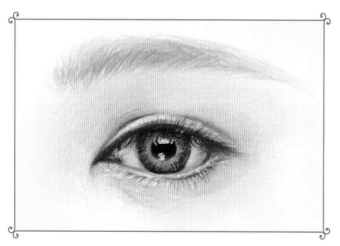

6 **세밀한 묘사로 마무리하기**

흰색 펜으로 몽고주름에 있는 붉은 점막과 흰자, 언더라인, 동공에 하얗게 빛 표현을 해주세요.
6단계는 빛의 방향에 따라 위치와 모양이 달라지므로 실제 사진을 참고하면서 묘사하는 것이 좋습니다.

코 컬러링

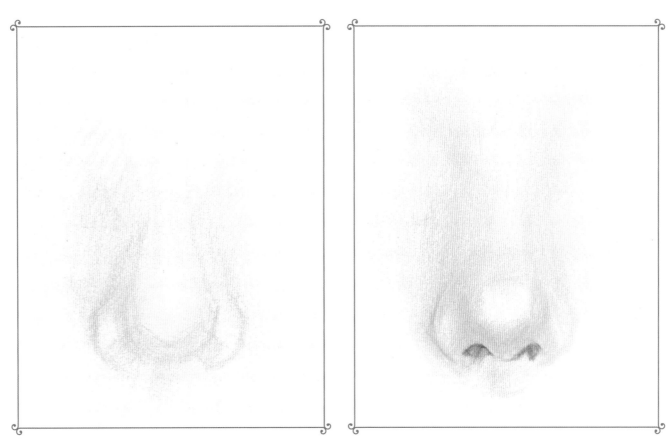

1 코 윤곽 잡기

베이지색 색연필로 약간씩 베이스를 깔아주며 덩어리 모양을
잡아나갑니다.

2 코끝과 콧방울 그림자 만들기

갈색 색연필로 콧구멍을 그리고 베이지 계열보다 한 톤 밝은
컬러로 코끝와 콧방울의 그림자를 만들어서 덩어리 감을 표현
해줍니다.

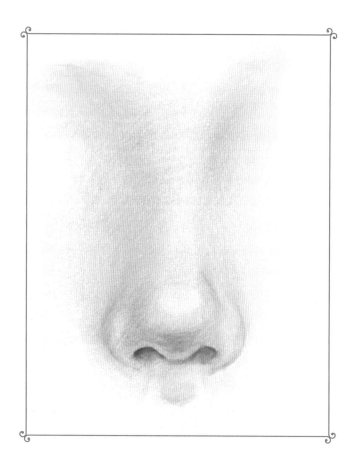

3 자연스러운 콧대 표현하기

피치톤 계열을 이용하여 명암을 넣으면
서 코끝과 콧방울의 형태를 또렷하게 잡
아줍니다.

이때 주의할 점은 콧대가 일직선이 되지
않도록 눈에서 움푹 들어가는 윗부분과,
어둠이 진하게 잡히는 코끝 아래 부분만
잡아주고 이 두 지점을 부드럽게 연결시
켜주면서 콧대를 표현하는 것입니다.

 NG

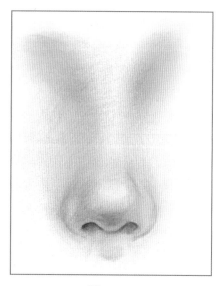

 OK

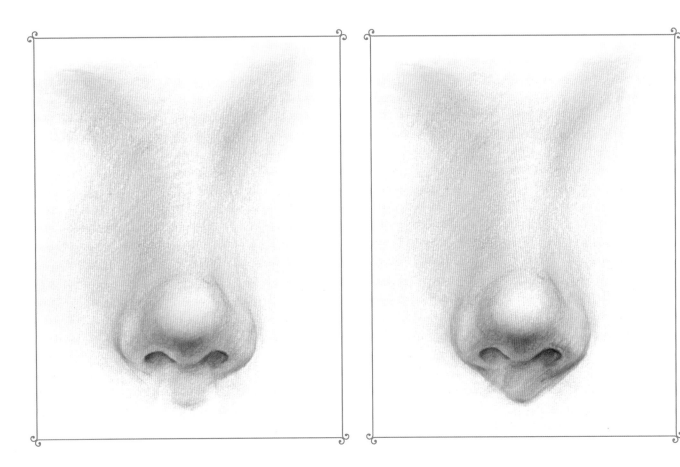

4 **자연스러운 코끝 만들기**

갈색으로 코끝 가장 어두운 부분을 잡아줍니다.

5 **코끝 그림자 잡기**

코의 덩어리 어둠은 이렇게 역삼각형 모양으로 그림자가 잡히며 코끝을 구라고 생각하고 밝음, 중간 톤, 어둠, 반사광 순서대로 명암을 넣어주시면 됩니다.

입 컬러링

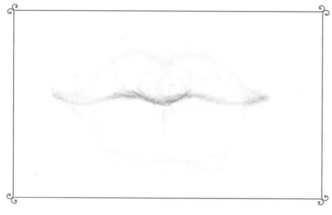

1 입술 모양 그리기

입술이 맞닿는 가운데 라인을 진하게 그려서 중심을 잡아주고
입술 모양은 베이지컬러로 연하게 그려주세요.
윗입술보다 아랫입술이 두꺼운 것이 더 예뻐 보입니다.

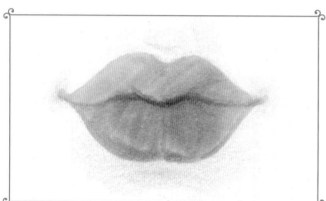

2 입술 전체 색칠하기

마카를 이용해서 입술 전체를 채색해줍니다.
이때 입술 가운데 라인과 입 꼬리 끝은 더 진하게 잡아주세요.

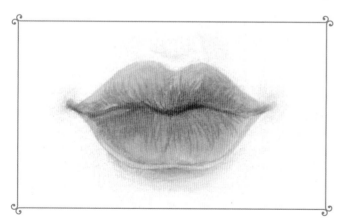

3 입술 주름 묘사하기

아랫입술 밑으로 지는 그림자와 반사광을 표현해주고 색연필
로 입술 주름을 대략적으로 묘사해줍니다.

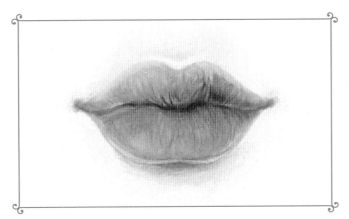

④ 입술 명암 넣기

진갈색 색연필을 뾰족하게 깎아서 입술 가운데 라인과 입 꼬리를 더 강하게 잡고 윗입술의 아래쪽을 어둡게 묘사해주세요.

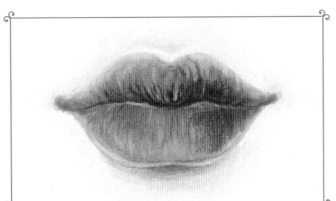

⑤ 입술 붉게 칠하기

레드 컬러와 브라운 컬러를 동시에 사용해서 입술 주름을 묘사한 뒤, 색이 없는 0번 마카나 연한 핑크색 마카로 전체적으로 촉촉하게 눌러줍니다.

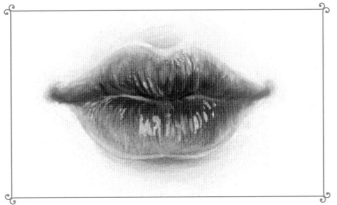

⑥ 입술 광택 표현하기

가운데 라인과 입 꼬리는 검은색으로 한 번 더 진하게 잡고, 입술의 바깥 라인쪽은 거의 묘사를 하지 않은 채 탱탱하게 핑크톤을 유지하면서 윗입술과 아랫입술이 맞닿는 안쪽 부분만 붉게 주름 묘사해주세요.
주름 묘사가 충분히 마무리되면 흰색 펜이나 색연필로 광택 표현을 살짝씩 해줍니다.

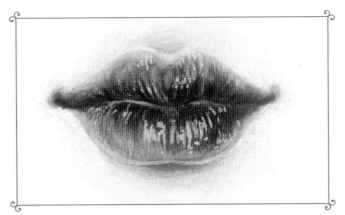

⑦ 자연스러운 입술 마무리하기

흰색 펜으로 세로선 광택을 만들고 전체적으로 마무리 선 정리를 해줍니다.

인물 컬러링 기본 스킬을 마치며.

Part 1에선 얼굴을 표현하는 가장 기본이 되는 여러 가지 스킬과 피해야 하는 나쁜 예시들을 자세하게 살펴보았는데요. 이 부분들만 잘 숙지하면서 연습하시면 그동안 다른 사람의 멋진 컬러링을 보면서 막연히 '예쁘지만 내가 하긴 어렵겠다.', '나는 뭐가 뭔지 몰라서 엄두도 못 내겠다.' 생각했던 것이 이제는 '아! 이 부분은 이런 식으로 표현했던 거구나.'하면서 그림을 파악하는 눈이 뜨이게 되실 겁니다. 더불어 자신감이 상승하면서 '나도 한번쯤 도전해 볼만 한데?'라는 생각을 가지셨다면 실력 여부를 떠나 이미 대성공입니다.

Part 2에서는 《시와 소녀 컬러링북》의 예쁜 소녀들을 본격적으로 컬러링해보면서 다양한 컬러링 기술들을 알려 드릴게요.

인물 컬러링 테크닉,
따라 하면서 익혀보자!

챕터별 인물 컬러링 완성본 미리 살펴보기

챕터별 인물 컬러링 완성본 미리 살펴보기

CHAPTER

1

미나리아재비 소녀

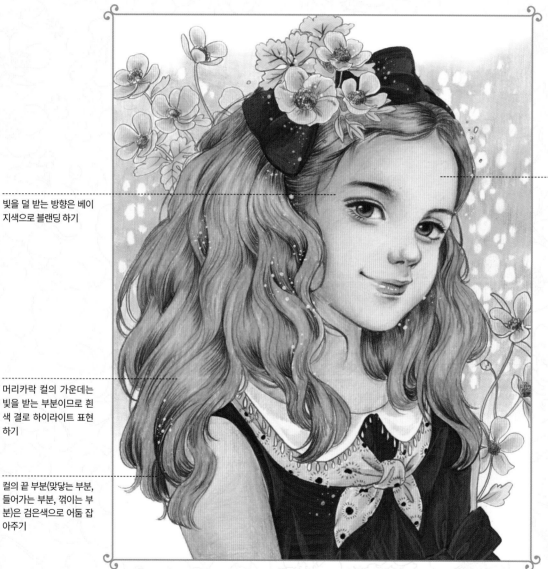

빛을 받는 방향은 흰색으로 밝게 블랜딩 하기

빛을 덜 받는 방향은 베이지색으로 블랜딩 하기

머리카락 컬의 가운데는 빛을 받는 부분이므로 흰색 결로 하이라이트 표현하기

컬의 끝 부분(맞닿는 부분, 들어가는 부분, 꺾이는 부분)은 검은색으로 어둠 잡아주기

✱ 전체 동일 : 블랜딩은 색연필 자국과 반대되는 격자로 눌러주기

2

닭의장풀 소녀

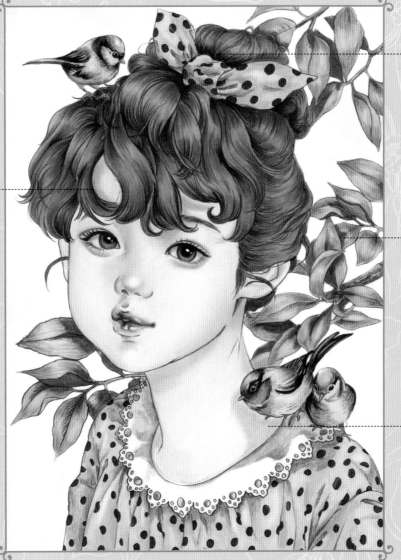

리본과 머리카락이 닿는 부분
을 제일 진하게 잡아주기

얼굴의 입체감을 살리기 위해
앞머리 그림자 표현하기

이파리가 겹치는 그림자까지
표현해주기

피부 가까이에 있는 새 그림자
는 진한 살구색으로, 흰 옷에 지
는 그림자는 진한 회색으로 그
림자 덩어리 표현하기

복숭아나무 소녀

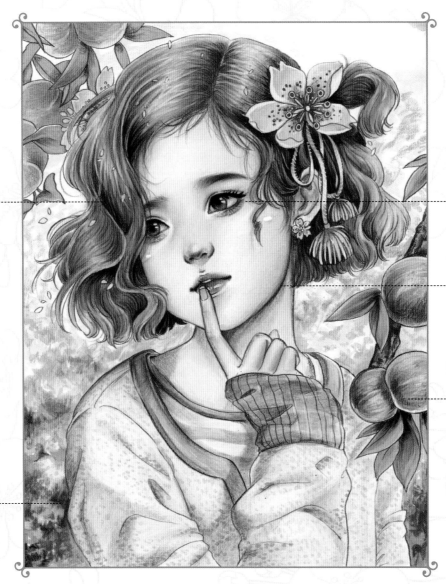

머리카락이 아래로 말려 들어가는 것을 어둠을 잡아서 표현하기

눈 주변을 붉게 만들어서 그윽한 눈매 연출하기

얼굴 라인을 붉게 따서 실사 느낌 내기

색연필의 결로 복숭아가 둥글게 돌아가는 느낌 내기

배경의 아래쪽은 어둡게 , 위 쪽은 밝게 표현해서 하늘과 땅이 보이지 않아도 있다고 느끼게 만들기

보리수 소녀

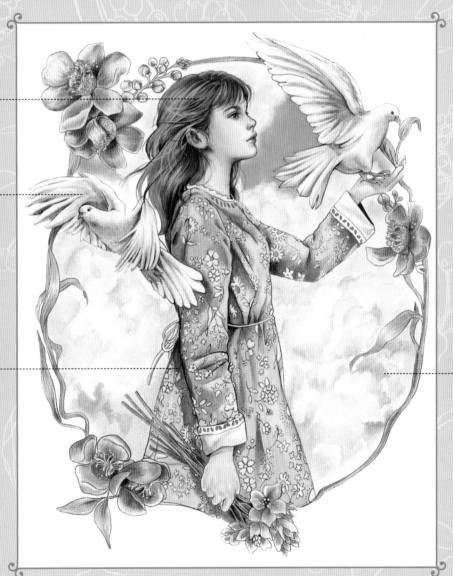

흰색 색연필로 머리카락
이 한 올 한 올 바람에 휘
날리는 느낌 내주기

비둘기를 가로로 봤을 때
밝음 2 : 어둠 8 정도로 그
림자 설정하기

치마에 지는 팔 그림자 표
현하기

구름의 앞쪽은 진하게 뒤
로 갈수록 연하게 풀어줘
서 공간감 나타내기

5

페어리스타 소녀

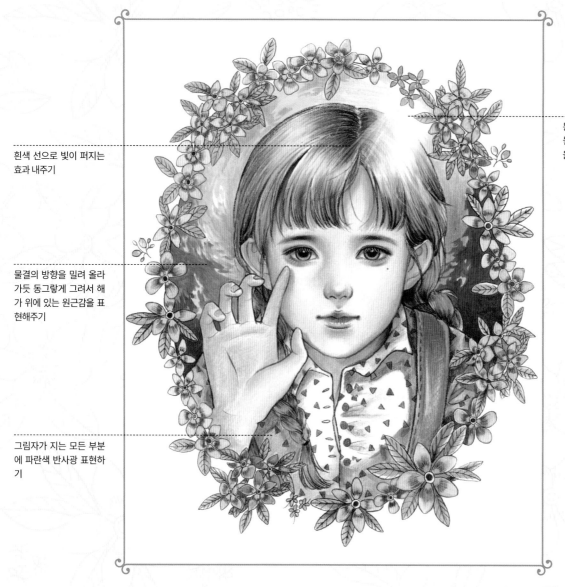

흰색 선으로 빛이 퍼지는
효과 내주기

동그랗게 흰색으로 비워
놓고 테두리에만 노란색
을 섞어서 빛 표현하기

물결의 방향을 밀려 올라
가듯 동그랗게 그려서 해
가 위에 있는 원근감을 표
현해주기

그림자가 지는 모든 부분
에 파란색 반사광 표현하
기

6

달맞이꽃 소녀
(노메이크업 vs 메이크업)

작아진 동공
(흰색 펜으로 지우기)

윤택없는 뻑뻑한 피부결

윤기없는 머릿결

윤기나는 T존 하이라이트

밝은 베이스 톤

마스카라와 쉐도우로 커진 눈

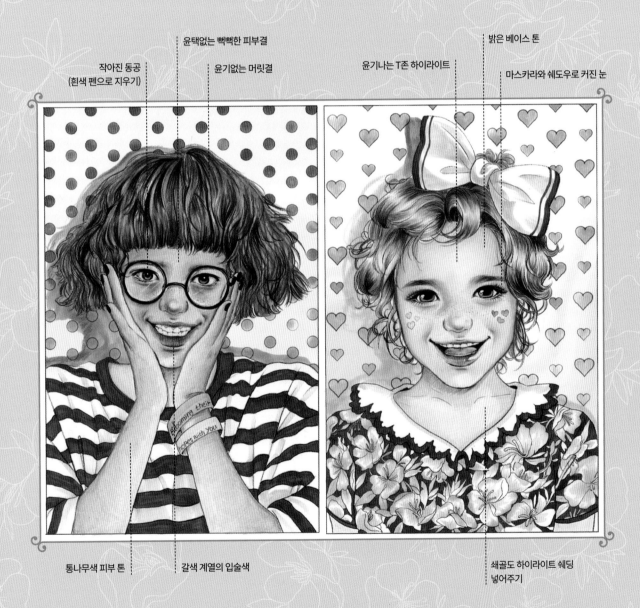

통나무색 피부 톤

갈색 계열의 입술색

쇄골도 하이라이트 쉐딩
넣어주기

7

팬지 소녀
(특별편 - 뱀파이어 컬러링)

배경 가장자리만 어둡게 잡아
서 인물 부각시키기

언더라인을 너무 굵게 그려서
푸르스름한 다크써클을 가리지
않도록 주의하기

꽃과 맞닿은 부분은 가장 어둡
게 잡아주기

피 모양을 규칙적인 각도로 그
려지지 않게 하기

CHAPTER

8

샤스타데이지 소녀

(특별편 - 우주소녀 컬러링)

눈동자와 별의 시선처리 유념
하기

생뚱맞은 색을 부분 첨가하여
지루함을 줄여주기

손가락 명암에도 푸른 반사광
넣어주기

가려진 부분은 가장 어둡게 눌
러주기

목련 소녀
(특별편 - 잡고 풀어주기)

가장 진하고 섬세하게 묘사
하는 부분

앞머리 그림자 표현해서
입체감 만들기

과하게 디테일한
묘사금지

나무 위에 있는 머리카락
그림자도 놓치지 않기

흰색 펜으로 한 올 한 올 표현해서
우아하고 신비로운 느낌 더해주기

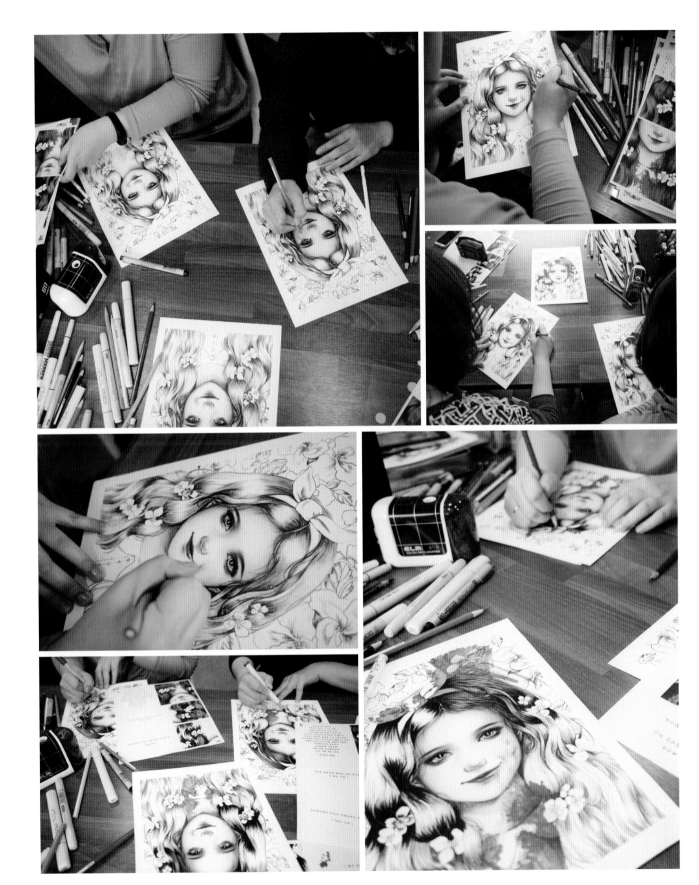

1

미나리아재비 소녀

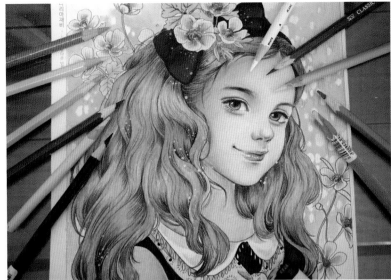

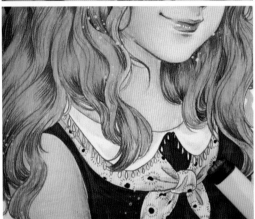

컬러링 전 콘셉트 잡기

컬러링에 들어가기 전에 어떤 콘셉트로 어떻게 칠할 것인지를 먼저 생각하는 것이 중요합니다. 이번 챕터의 콘셉트는 모든 것을 "최소화하기"입니다. 묘사, 명암, 그림자, 도구(색연필의 개수)를 최소화하고 별다른 스킬 없이도 쉽게 채색하는 것이 목적입니다.

《시와 소녀 컬러링북》에 컬러로 실린 '미나리아재비 소녀'인데요, 그때와는 다른 컬러링으로 이번에는 쉬워도 너무 쉬운 채색 방법을 소개해 드리려고 합니다.

쉽기만 하면 뭐하나? 작품성이 있어야지! 암요.

쉽고, 그럴싸하게 인물을 컬러링하는 방법,

지금부터 시작해보겠습니다.

이번 챕터에서 배우는 컬러링 기법

1. 블렌딩
2. 배경효과

STEP 1 피부 채색

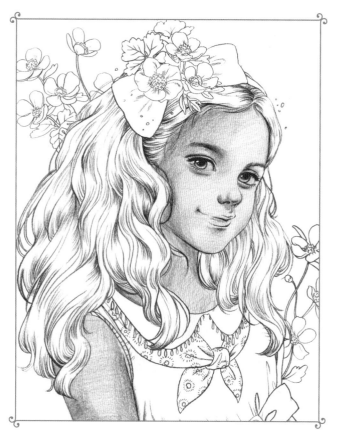

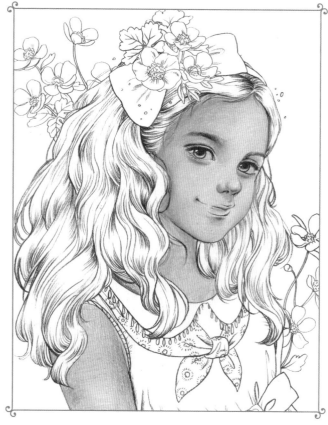

1 음영 넣기

갈색 색연필 하나만 가지고 얼굴에 음영을 대충만 넣어주세요. 《시와 소녀 컬러링북》은 인물에 음영이 들어가 있으니 그대로 따라서 넣어주시면 됩니다.

음영을 잘 관찰하면서 어느 곳에 어떤 식으로 들어갔는지 기억해두었다가 다른 인물 컬러링북을 채색할 때 활용한다면 인물 컬러링의 반 이상은 습득하셨다고 보시면 됩니다.

2 베이지 색연필로 전체적인 블랜딩

베이지색을 이용하여 피부 전체를 블랜딩합니다. 참고로 연필심이 딱딱한 브랜드가 아닌 발림성이 꾸덕꾸덕한 브랜드를 사용하시면 더 좋습니다.

입술과 눈동자도 같이 눌러주세요. 특히 갈색으로 어둡게 잡은 음영 부분은 종이가 뚫릴 정도로 강하게 눌러서 텍스처에 빈틈이 없도록 반질반질하게 메워줍니다.

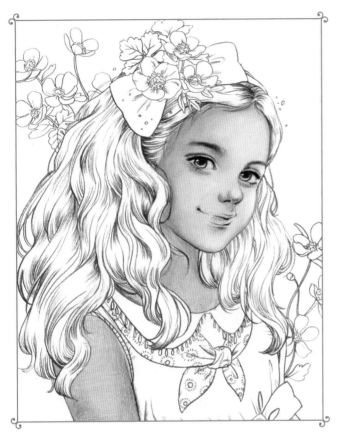

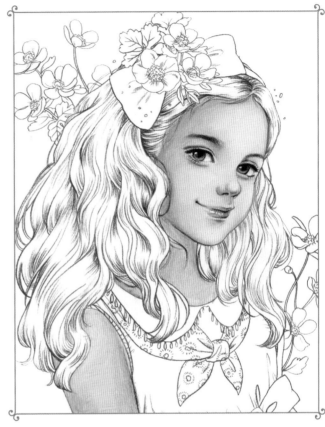

3 흰색 색연필로 브라이트닝 효과 주기

흰색 색연필로 음영이 없는 밝은 부분은 아주 강하게 블랜딩해서 브라이트닝 효과를 내줍니다.

빛을 받는 쪽은 강하게 블랜딩하고 어두운 부분은 조금 약하게 블랜딩하면서 전체적으로 자연스럽게 눌러주세요.

4 눈동자, 입술 채색

핑크톤 색연필로 입술과 눈 앞쪽 점막을 채색하고 화이트 펜으로 입술에 윤기를 표현해줍니다.

눈의 흰자는 흰색으로, 눈동자는 노란색으로 채워 넣어 주세요.

이로써 얼굴 채색이 끝났습니다.

참 쉽죠?

 STEP 2 머리카락 채색

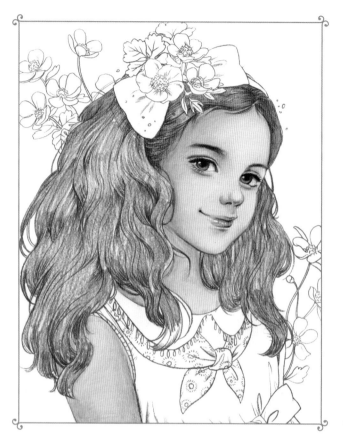

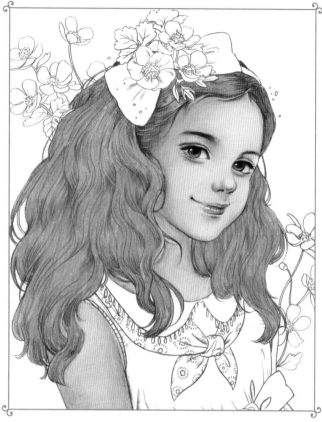

1 베이스 컬러 칠하기

붉은 계열의 색연필을 사용하여 전체적으로 깔아줍니다.
6살짜리 아이가 엄마 책에 낙서한 듯 대충 채색해도 상관없습니다.

2 블랜딩

노란 끼가 도는 밝은 베이지 색연필로 벅벅 블랜딩합니다.
개털 같은 머릿결이라며 자책하지 않으셔도 됩니다.

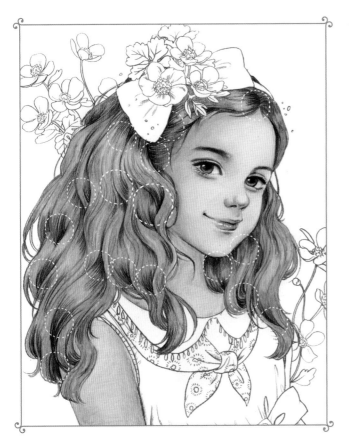

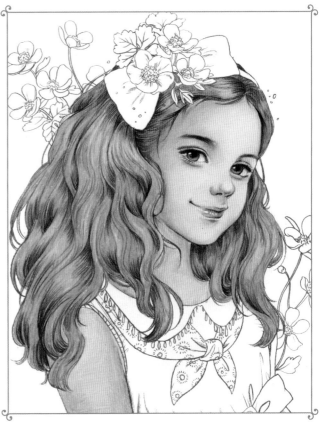

3 음영주기

검은색 색연필로 머리카락의 음영을 그려줍니다.

《시와 소녀 컬러링북》의 소녀들은 원래 음영이 있는 그림이라서 그대로 따라서 그려만 주시면 되는데요.

포인트는 검은색으로 라인을 전부 따라 그리는 것이 아니라 표시된 부분처럼 머리카락이 안으로 말려 들어가는 끝부분만 진하게 잡아주세요.

4 하이라이트 만들기

흰색 색연필로 머리카락의 하이라이트를 넣어줍니다.

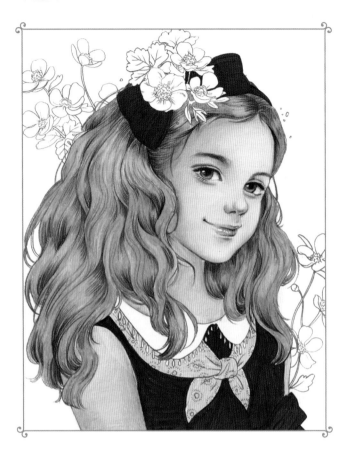 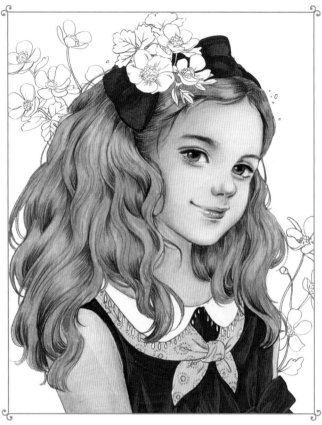

STEP 3 옷 채색

1 깜지 칠하기

블랙은 제일 칠하기 쉬우면서 제일 그럴싸한 효과를 가져다줍니다.

단, 색연필로 채색하면 다음 색이 올라가지 않으니 되도록 마카를 사용하시거나 마카가 없으시다면 수성 사인펜, 매직 등으로 까맣게 칠해주세요.

선명한 색채 대비 효과를 주기 위해, 스카프는 노란색(밝은계열)으로 컬러링하는 것이 좋습니다.

2 밝은색으로 주름 올리기

회색 또는 하늘색 색연필로 옷 주름을 묘사해주세요.

주름이 어려우신 분들은 세로선 몇 개 그어서 뭔가 있다는 느낌만 내주셔도 됩니다.

이번 챕터는 무조건 쉽게 가는 것이 콘셉트이기 때문이죠.

 꽃 채색

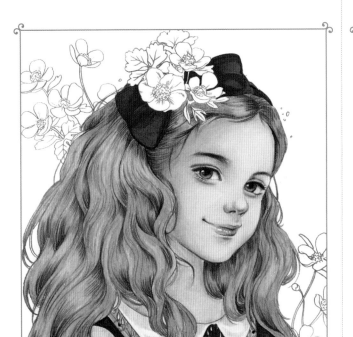

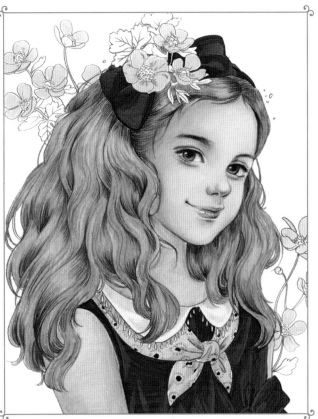

3 스카프 음영

진노랑으로 주름이 스케치된 부분 그대로 음영을 넣어줍니다.

무늬는 검은색으로 콕콕 찍어 주세요.

이것으로 옷 채색이 끝났습니다. 정말 쉽죠?

1 꽃잎 채색하기

스카프와 같은 노란색으로 배경에 있는 꽃의 잎들에 색을 채워줍니다.

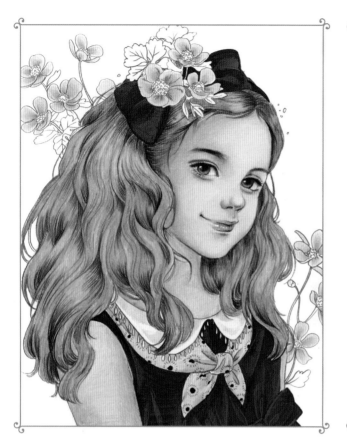

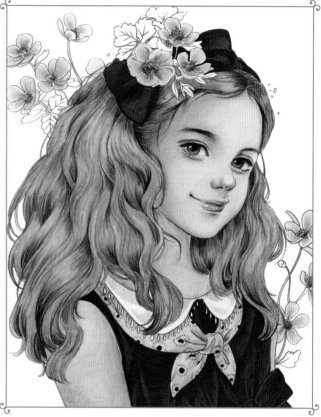

2 꽃잎 채색하기

주황색 색연필로 꽃잎의 가운데 부분(수술에 가까운)만 진하
게 잡아주세요.

3 꽃잎 마무리하기

갈색으로 수술 부분에 음영을 주며 컬러링해줍니다.

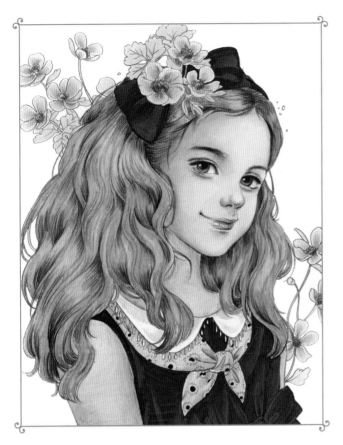

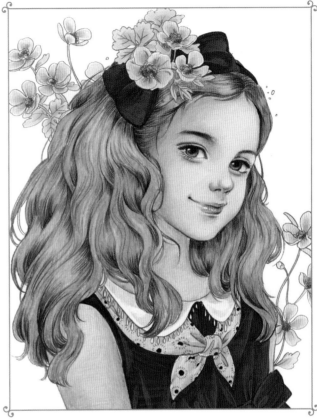

4 잎 채색하기

백그라운드를 녹색 계열로 채울 계획이므로 잎은 하늘색으로
컬러링해주세요.

5 잎 채색하기

초록색으로 잎 가운데 부분에 녹색 컬러가 섞여 있다는 표시
만 해줍니다.

STEP 5 배경 채색

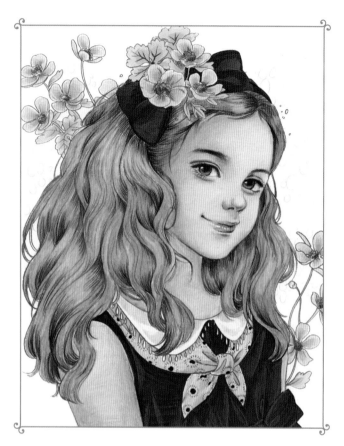

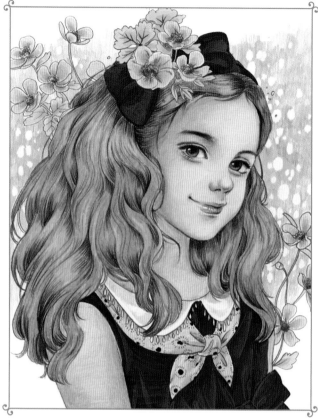

1 배경 빛 스케치

녹색 색연필로 연하게 동그란 불빛들을 스케치해줍니다.

2 배경 채우기

3가지 종류의 녹색을 골고루 섞어서 동그라미 밖을 컬러링해 주세요. 이때 색연필의 터치 방향을 전부 세로로 그어주면 원이 작아지거나 색이 흰 원 안으로 들어오지 않습니다.

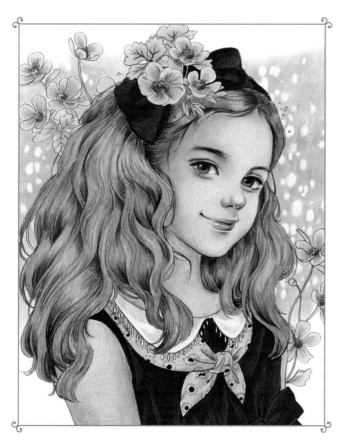

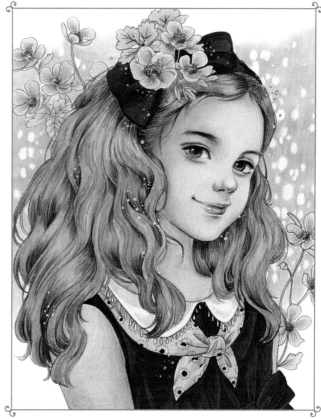

3 블랜딩

색연필 블랜더로 녹색 부분을 밀어주되, 이번엔 블랜딩 방향을 가로로 해주세요.
터치 방향이 격자로 채워져야 자국이 남지 않습니다.

4 흰색 팬으로 마무리

흰색 펜으로 음영이 어둡게 잡힌 부분에 물방울 같은 점을 찍어 주면 단조로운 그림이 훨씬 역동적으로 변하게 됩니다.

블랜딩을 이용한 인물 컬러링 기초를 배워보았는데요. 어떠신가요? 이 정도면 나도 충분히 잘 채색할 수 있겠다는 자신감이 생기시죠? 많은 시간과 공을 들인 컬러링만 있는 게 아니랍니다. 마치 놀고 먹었는데도 저절로 돈이 들어오는 연금처럼 별거 안 했는데도 뭔가를 한 것처럼 보이게 하는 채색 기법을 익혀두면, 손쉽게 컬러링하는 재미를 느낄 수 있습니다.

닭의장풀 소녀

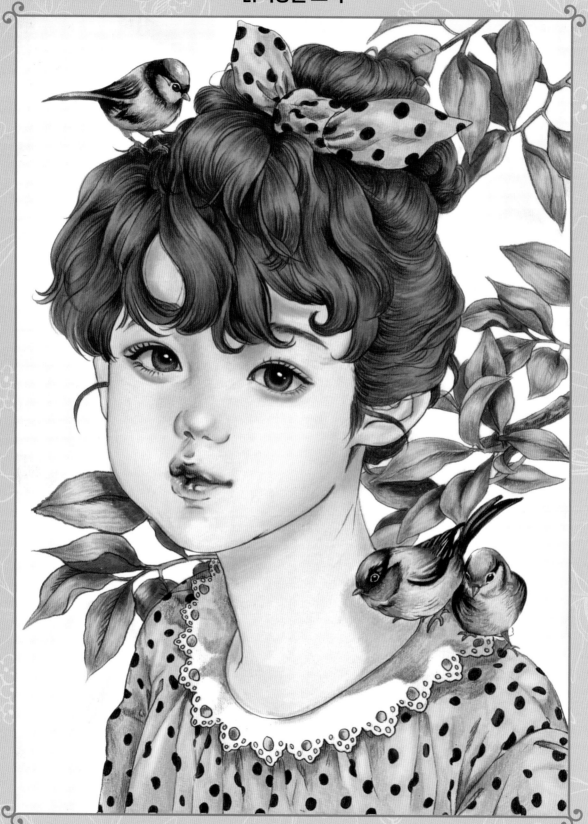

컬러링 전 콘셉트 잡기

컬러링은 밀도를 많이 쌓고 묘사를 많이 할수록 완성도 있는 그림이 나오기 마련인데요, 초보자분들은 완성작만 보시고는 작가가 어떤 방식으로 밀도를 쌓았는지 정확히는 알기 어려우실 거예요.

그래서 이번 챕터에서는 피부 톤 쌓기와 부위별 컬러링을 좀 더 디테일하게 살펴보며 어떤 방식으로 밀도가 쌓여가는지를 알아보겠습니다. 닭의장풀 소녀는 전반적으로 상큼하고 귀여운 인상을 주고 있으므로 옐로우 컬러를 기반으로 한번 채색해 보도록 하겠습니다.

이번 챕터에서 배우는 컬러링 기법

1. 눈동자의 음영
2. 파마머리 음영
3. 나뭇잎 채색
4. 피부 베이스

STEP 1 피부 채색

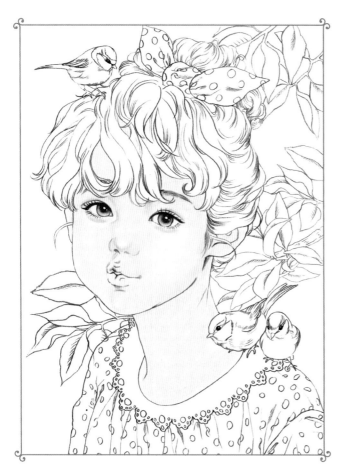

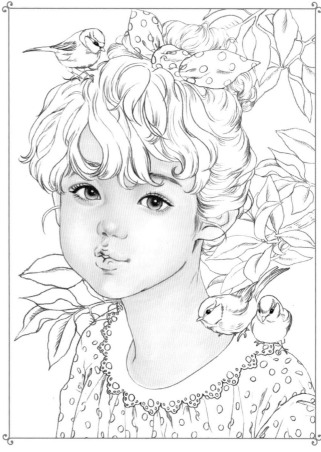

1 베이스 톤 깔아주기

투명할 만큼 연한 색 베이지 마카를 사용하여 눈과 입술까지 포함하여 전체적으로 한 톤 깔아줍니다. 눈동자와 입술을 하얗게 남겨두면 최종적으로 입술만 둥둥 떠버리는 느낌을 주기 때문입니다.

색연필로 베이스를 까는 경우엔 최대한 손에 힘을 풀고 사이사이 구멍을 메우듯 조심스럽고 연하게 채색해주시면 되는데요. 이때 블랜더나 흰색 색연필을 쓰면 나중에 마카와 색연필의 색이 올라오지 않으므로 첫 단계에는 이 두 가지를 사용하지 않도록 합니다.

2 어둠 잡아주기

어둠이라는 단어에 속지 마시고 베이스로 깔아준 색보다 아주 조금 더 진한 색으로 이목구비의 음영과 얼굴의 빛 방향에 따라 어두워지는 부분들을 설정해줍니다. 컬러 초이스는 1단계 베이스 마카와 비슷하면서도 너무 진하거나 튀지 않는 색으로 설정해주어야 자연스럽게 단계별로 음영을 표현하실 수 있습니다.

마카로 채색하는 경우는 덧칠할수록 색이 진해지기 때문에 자국이 남지 않도록 한 곳을 집중적으로 여러 겹 채색하는 것을 주의하며 얼굴의 어두운 가장자리부터 안으로 좁혀 들어가듯 파고 들어가며 음영을 살짝만 구분해주세요.

> **Point** '이것은 알고 시작하자!'의 마카 터치 방향 익히기 참고하세요.

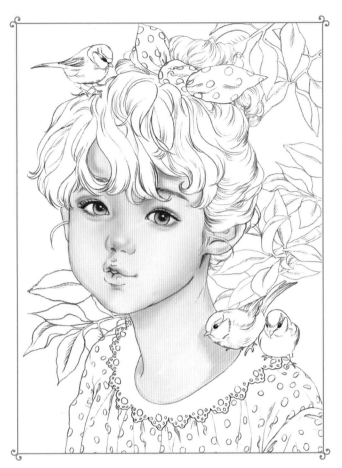

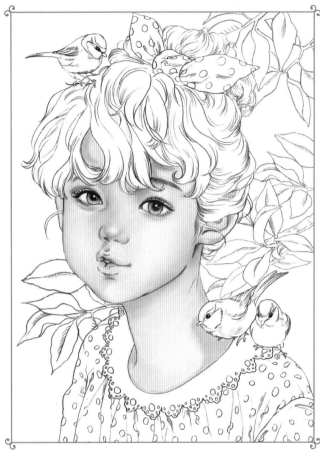

디테일한 어둠 묘사

주황빛이 감도는 로즈색 색연필을 이용하여 2단계에서 잡아
준 음영을 바탕으로 그림자를 포함해서 좀 더 세부적이고 진
하게 어둠을 묘사해줍니다.

Point 어둠을 묘사할 부분은 눈 라인, 코, 입술, 턱, 목, 앞머리 그림자,
귀입니다.

④ **블랜딩**

베이지 컬러로 어둠을 한번 눌러서 블랜딩해준 뒤, 크림 컬러
로 밝은 부분과 자연스럽게 연결하며 또 한 번 블랜딩해줍니
다. 4단계부터는 색연필 블랜더나 흰색 색연필을 사용하여 깊
이감을 표현하는 것이 좋습니다.
단, 전체적으로 벅벅 문지르는 것은 금물!

입술 채색

1 베이스 컬러 깔아주기

기본 베이지색 컬러가 깔린 상태에서 연한 분홍색 컬러를 한 톤 더 깔아줍니다. 저는 입술 1단계는 항상 마카를 사용하여 촉촉한 느낌을 표현하는데, [색연필 + 0번 마카]를 이용하셔 도 무방합니다. 피부 컬러가 베이스로 깔렸으므로 한 톤만 올 려줘도 자연스러운 느낌이 나기 때문에 너무 진하게 채색하지 않는 것이 포인트입니다.

2 음영 나누기

레드 컬러 색연필을 이용해서 입술 가운데 선 부분만 붉게 물 들여주세요. 입술 라인 쪽으로 갈수록 자연스럽게 그라데이션 이 지면 더 촉촉한 느낌을 낼 수 있으므로 될 수 있으면 가운데 부분만 컬러링해주세요.

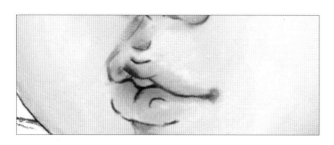 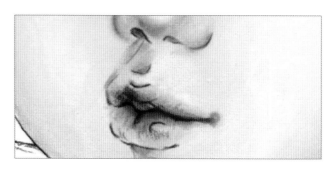

3 입술 주름묘사

입술 라인 쪽에 세로 선을 그어가며 주름을 표현해줍니다.

4 하이라이트 만들기

흰색 펜이나 색연필을 사용하여 반짝이는 광택을 표현해주면
립글로스를 바른 듯 촉촉한 느낌을 내실 수 있습니다.

반대로 진하고 매트한 느낌을 내려면 하이라이트를 만들지 않
고, 입술 라인을 극명하게 잡아서 피부 베이스와 완전히 다른
컬러로 분리해주시면 됩니다.

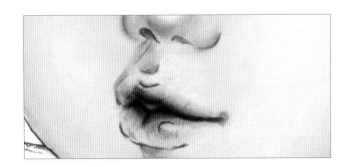

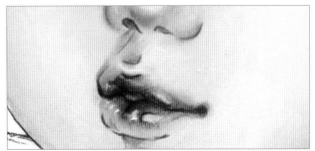

③ 눈 채색

1 흰자 어둡게 눌러주기

사람의 흰자는 완전한 화이트가 아니므로 연회색 컬러로 한
톤 덮어주세요.
푸른빛, 노란빛, 회색빛 등등 다양한 흰자의 색이 있으나 이번
엔 회색으로 설정해 보도록 합니다.

2 눈꺼풀 그림자 잡아주기

흰자의 베이스 컬러보다 조금 더 진한 컬러로 반을 나눠서 위
쪽은 눈꺼풀 그림자 표현을 해주고 나머지 아래쪽은 하얀색
색연필로 한 톤 눌러줍니다.

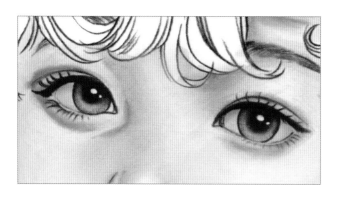 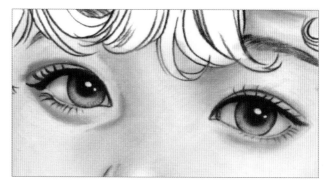

3 동공 컬러링

동공을 브라운 컬러로 지정해주세요. 동공과 머리카락, 눈썹의 컬러는 같은 계열로 통일시켜주는 것이 보기에 편안함을 주기 때문에 이 점을 고려하여 컬러 초이스 해줍니다.

4 동공 묘사

흰색 색연필로 동공의 아래쪽, 즉 밝은 부분을 초승달 모양으로 눌러주면서 상대적으로 검은 동공이 더 또렷해지도록 만들어줍니다.

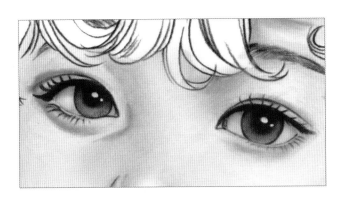

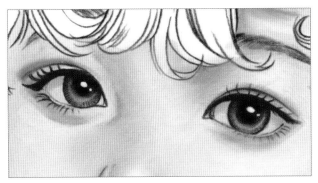

STEP 4 머리카락 채색

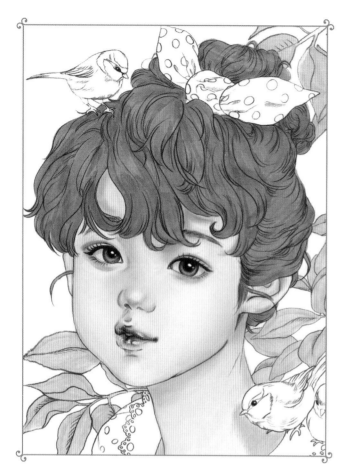

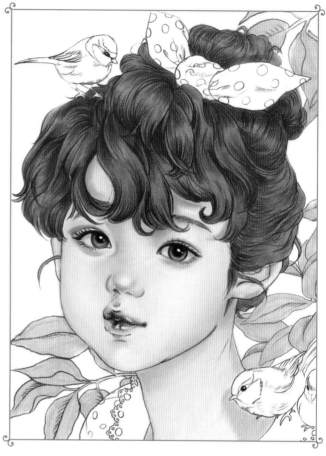

1 머리카락 베이스 톤 잡기

회색 마카로 전체적으로 한 톤 깔아준 뒤, 다시 한번 황토색 마카를 이용해서 한 번 더 덮어주면 마카 특유의 밝게 동동 뜨는 느낌을 줄여줍니다.

옷이나 머리카락을 채색할 시 유의할 점은 배경 컬러와 함께 고려해야 한다는 점인데요. 배경이 나뭇잎이나 나무, 돌처럼 자연물인 고정 컬러가 있다면 배경 베이스를 먼저 깔고, 배경과 어울리는 컬러로 옷과 머리 컬러를 선택해야 전체적으로 색이 잘 아우러지게 됩니다. 배경이 초록인데 머리카락부터 보라색으로 먼저 설정하면 색 맞추는 것이 조금 더 어렵겠죠? 머리카락과 동시에 배경인 나뭇잎 베이스도 같이 깔아줍니다.

2 음영 나누기

베이스 컬러보다 조금 더 진한 갈색으로 머리의 음영을 구분해줍니다.

머리카락이 안으로 들어간 부분, 꺾이는 부분, 겹치는 부분이 어둠이 잡히는 곳이므로 하이라이트가 되는 밝은 부분을 침범하지 않도록 유념하며 어둠을 설정해주세요.

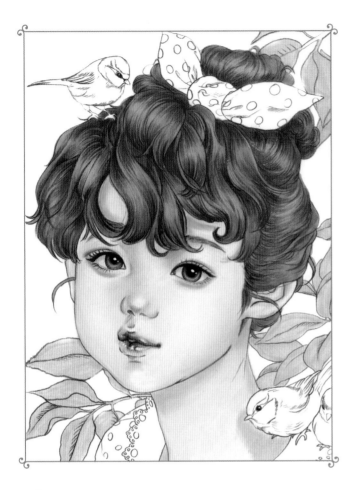

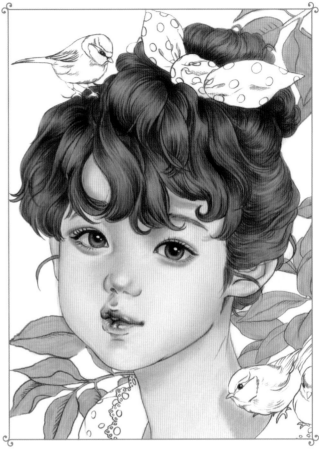

3 하이라이트 설정

머리의 밝은 부분을 하얗게 남겨놓게 되면 나중에 그 부분만 동동 뜨게 됩니다.

전체 베이스 톤을 깔고 그 위에 베이지나 흰색 색연필을 이용해서 결대로 선을 긋는다는 느낌으로 하이라이트를 묘사해주세요.

4 2차 어둠 잡기

검은색이나 진갈색으로 어둠을 한 번 더 잡아주면서 상대적으로 밝은 부분을 극대화해줍니다.

 어둠 잡히는 부분: 머리카락이 시작되는 부분, 안으로 파고 들어가는 부분, 머리카락이 모이는 부분

STEP 5 옷 채색

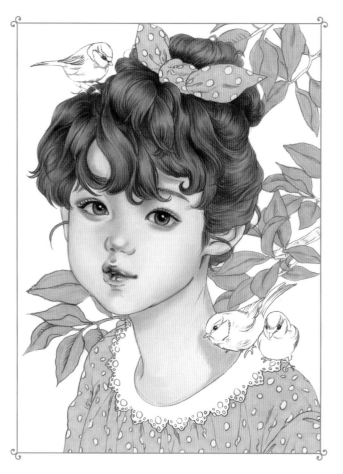

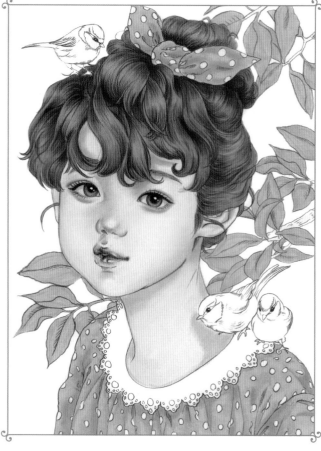

1 베이스 톤 깔기

노란색 마카로 전체적인 베이스를 깔아줍니다.

2 주름 잡아주기

베이스 컬러보다 조금 더 진한 노란색으로 주름이 지는 부분
들을 설정해주세요.

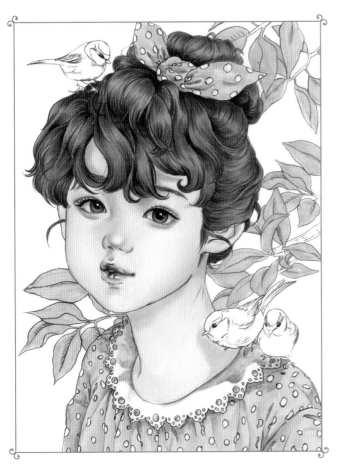

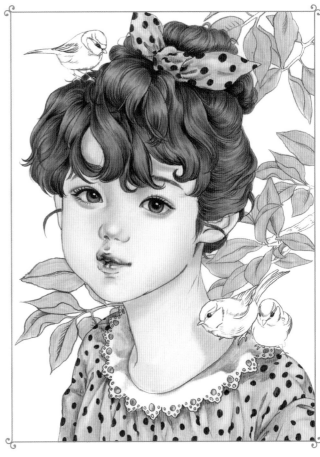

③ 어둠 살리기

베이스 컬러보다 더 밝은 크림색으로 옷의 밝은 부분들을 한 번 더 눌러주면서 자연스럽게 주름이 극대화되도록 만들어줍 니다.

④ 묘사하기

흰색 컬러로 옷의 밝은 부분들을 표시해주고 진노랑이나 진황 토색 컬러로 어둠을 한 번 더 잡아주면서 묘사해줍니다.

 땡땡이 컬러는 자유롭게 칠해주세요.

새 채색

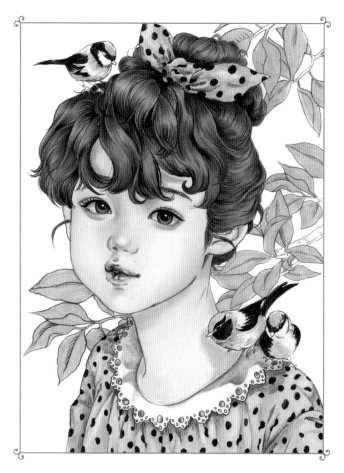

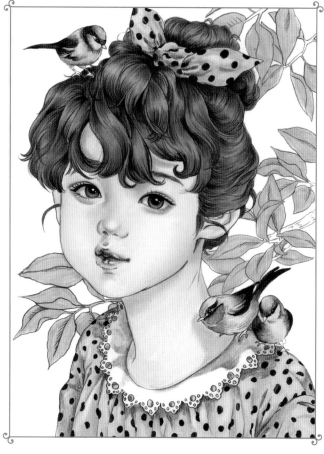

1 컬러 지정하기

원하는 컬러로 베이스를 깔아줍니다.
저는 옷의 땡땡이 컬러와 맞추기 위해 남색과 하늘색으로 표현했으나 이 부분은 자유롭게 색 지정하셔도 무방합니다.
새는 작으므로 털 묘사는 따로 하지 않도록 합니다.

2 톤 연결해주기

연하늘색 색연필을 이용해서 남색과 하늘색의 경계선 부분을 눌러가며 자연스럽게 연결해줍니다.

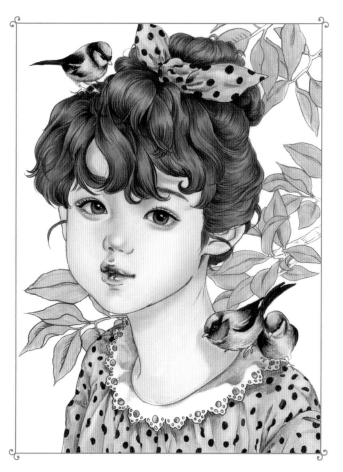

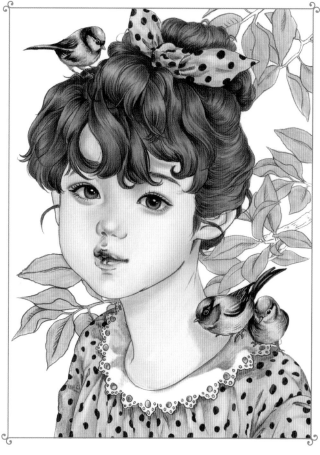

3 명암 나누기

검은색 색연필을 이용해서 어둠이 잡히는 부분을 극명하게 나눠줍니다.

날개, 꼬리, 눈 주변 세 군데의 간격이 비슷해야 어둠이 뭉쳐 보이지 않습니다.

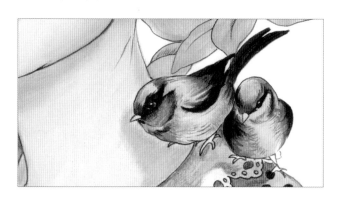

4 밝음 표현

흰색 색연필을 이용하며 깃털의 밝은 부분과 눈 주변 라인을 표현해주었습니다.

 STEP 7 ## 나뭇잎 채색

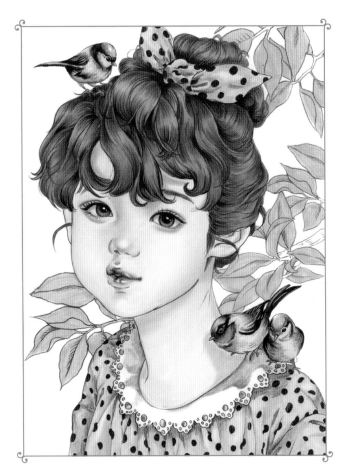

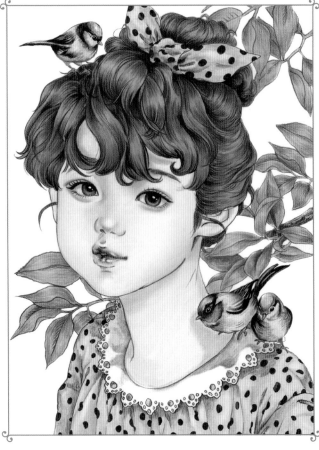

1 **베이스 컬러 깔아주기**

조금은 어두운 컬러의 마카로 나뭇잎의 기본 베이스를 깔아줍니다.

2 **잎맥 묘사**

녹색 계열의 색연필로 잎맥을 결대로 묘사해줍니다.

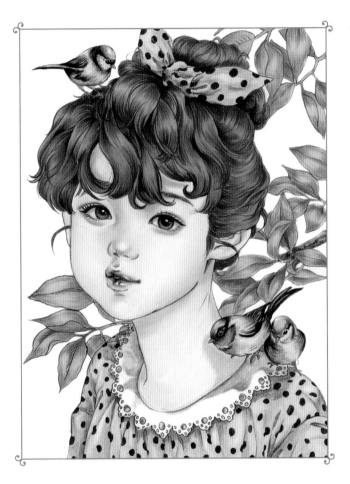

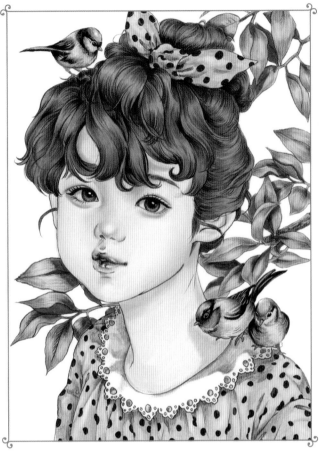

3 밝은 부분 묘사

밝은 연두색 컬러로 잎의 가운데 부분을 눌러서 잎맥과 베이스 톤이 자연스럽게 섞일 수 있게 해주세요.

4 그림자 잡기

잎이 겹치는 부분을 진녹색으로 어둡게 잡아주면서 그림자를 표현합니다.

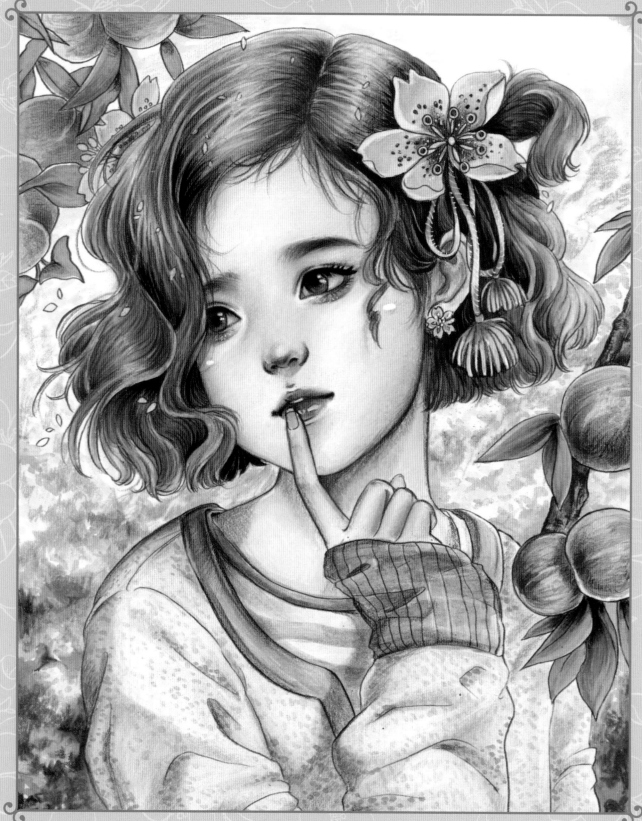

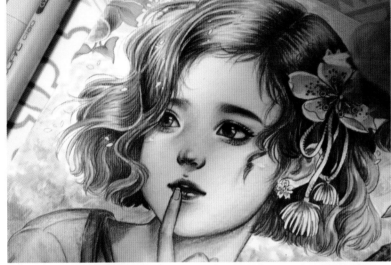

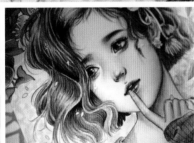

컬러링 전 콘셉트 잡기

복숭아나무 소녀는 과일 컬러와 헤어 컬러를 통일하여 전체적으로 피치한 느낌의 컬러링을 시도해보았습니다.

이번 챕터에서 배우는 컬러링 기법

1. 복숭아 컬러링
2. 보푸라기 표현
3. 유화 느낌의 숲 배경

마카로만 완성하면 퀄리티를 높이기 어렵고 색연필로만 완성하려면 시간이 너무 오래 걸리기 때문에

마카와 색연필을 잘 혼합해서 쉽고 예쁘고 빠르게 컬러링하다 보면 인물 컬러링이 더 재밌고 쉽다고 느껴지실 거예요!

이번 챕터도 파이팅해보자구요!

가즈아!!

STEP **1** 피부 채색

1 베이스 톤 깔아주기

앞서 했던 챕터들의 피부 채색과 중복되는 부분입니다.
이제 피부의 베이스 톤을 깔아주는 것은 기본이죠?

2 어둠 잡아주기

피부 베이스 톤을 깔아준 다음에 이어지는 어둠 잡아주기도
앞서 배운 기본에 속합니다.

3 그림자 묶어주기

연보라색으로 이목구비의 어둠과 목, 어깨 전체적인 옷 주름까지 그림자를 한 번에 묶어줍니다. 얼굴 그림자와 같은 색으로 옷 주름을 표현하는 것은 흰옷을 그리기 위해서인데요, 그림자를 한 번에 묶어주면 빛의 흐름을 자연스럽게 연결 지을 수 있어서 각 부분을 따로 묘사하는 것보다 더 자연스러운 컬러링을 할 수 있습니다.

4 디테일한 이목구비 묘사

이때 머리카락도 연보라색으로 묶어주면서 얼굴의 외곽 부분에 앞머리 그림자를 만들어줍니다.

얼굴 외곽에 지는 머리 그림자를 표현해주면 더더욱 실사의 느낌을 낼 수 있습니다.

 잊으셨다면 챕터 2 [피부 채색 3단계 – 디테일한 어둠 묘사]를 참고하세요.

5 라인 따기

주황 혹은 붉은 계열의 색연필로 얼굴형 라인과 콧방울, 눈 라인, 입술 라인의 선을 따줍니다. 얼굴에 그림자 지는 부분도 붉은색으로 연하게 깔아주세요.

컬러링북의 특성상 검은색 라인이 도드라지기 마련인데요, 붉은 계열로 검은 라인을 따주게 되면 피부 톤과 자연스럽게 섞이면서 만화 같은 느낌에서 실사 같은 느낌에 더 가까워집니다.

6 블랜딩

크림색과 흰색을 블랜딩하며 이마, 볼, 턱 부분을 화사하게 밝혀줍니다.

- 얼굴 뼈가 튀어나온 부분은 밝게 – 이마, 광대, 코끝, 턱, 볼
- 얼굴 뼈가 들어간 부분은 어둡게 – 눈두덩이, 코 밑, 입술 밑, 관자놀이

 # 머리카락 채색

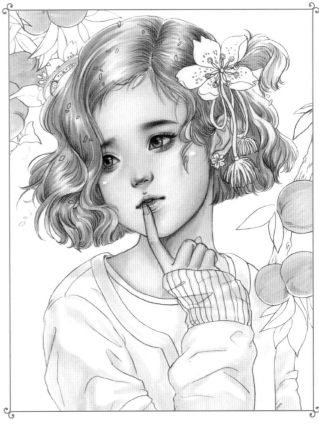

1 베이스 컬러 깔아주기

빨간색 머리칼의 첫 번째 단계입니다. 연보라색 위에 핑크톤을 덧칠해서 컬러가 붕 뜨는 느낌을 없애줍니다.
복숭아 열매의 베이스 컬러도 같아서 미리 칠해놓겠습니다.

2 머릿결 만들기

베이스 컬러보다 조금 진한 핑크색 색연필로 머리카락 사이사이에 지는 어두운 부분들을 찾아서 명암을 넣어줍니다.

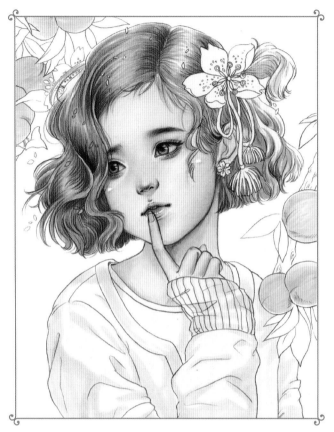

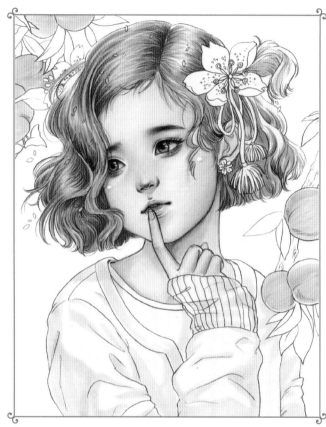

3 빨간 컬러 올리기

빨간색 색연필로 머릿결을 묘사해줍니다. 빨간 머리를 하기 위해선 처음부터 빨간색을 쓰는 것이 아니라 연보라, 연분홍, 분홍의 순서대로 톤을 쌓아준 후 가장 마지막에 빨간색을 부분부분 올려주어야 촌스러워지지 않습니다. 번거롭고 의미 없고 귀찮게 느껴지는 과정이지만 전부 자연스러운 톤을 쌓기 위함이라는 것!

4 흰색으로 머릿결 표현

흰색 색연필을 뾰족하게 깎아서 덩어리진 머릿결에 가닥가닥 라인을 넣어줍니다.

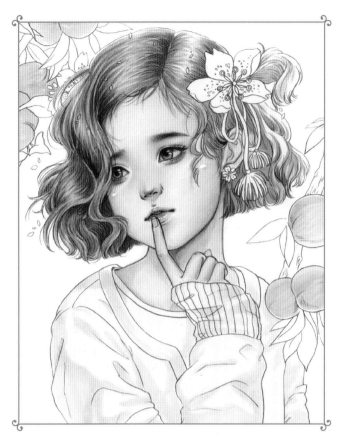

5 음영 나누기

빨간색 색연필과 검은색 색연필을 이용해서 4단계에서 작업했던 흰색 가닥 사이사이를 메워줍니다.
빨간색은 머리카락의 밝은 부분을 메워주고 검은색은 어둠이 지는 부분을 메워주면서 음영을 명확하게 나눠주세요.

6 눌러주기

색연필로 머리카락을 묘사하다 보면 얼굴에 비해 조금은 거칠게 뜨는 느낌이 들 것입니다. 얼굴은 블랜딩이 돼서 매끈한데 머리카락은 블랜딩한 게 아니기 때문이죠. 이때 연한 핑크색 마카로 전체적으로 눌러주면 색연필의 거친 느낌이 차분하고 촉촉하게 가라앉아서 그림이 훨씬 부드러워집니다. 머리카락의 바깥 부분은 노란색 컬러를 깔아서 그림이 심심하지 않게 해주세요.

STEP 3 옷 채색

1 주름 덩어리 잡기

옷 주름은 천의 소재에 따라 주름의 크기나 간격 또한 달라지는데요. 얇은 옷은 자잘한 주름, 두껍고 펑퍼짐한 옷은 큰 주름으로 덩어리지게 됩니다.

이 소녀의 옷은 펑퍼짐한 면 스웨터 느낌이므로 주름이 크게 지는 편이에요. 그림자인 양 크게 크게 덩어리를 잡아주세요.

전체적인 색의 조화를 살피기 위해 복숭아 열매 잎은 베이스 컬러를 미리 칠해놓습니다.

2 주름 명암

덩어리 잡은 부분에서 어두운 부분을 찾아 회색 색연필로 주름 묘사를 해줍니다.

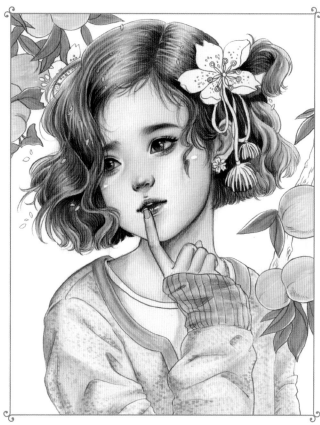

3 컬러 맞추기

복숭아 컬러 톤이 피치, 옐로우 믹스이고 헤어컬러 또한 레드, 옐로우가 믹스되었으므로 옷 역시 하얗게 남기기보다는 노란색으로 연하게 깔아서 옷만 하얗게 동동 뜨는 것을 방지해줍니다.

소매 부분은 자유 컬러입니다. 전 보라색으로 컬러링했는데요. 전체적으로 핑크, 옐로우와 잘 섞이는 색으로 초이스 하는 것이 좋습니다.

갑자기 쨍한 파란색을 올려버리면 소매만 보이게 되겠죠?^^

4 보풀 느낌 주기

화려한 머리핀과는 다르게 옷이 조금 밋밋하여 회색 마카로 전체적으로 톡톡 찍어주면서 보풀이 일어난 느낌을 내주었습니다.

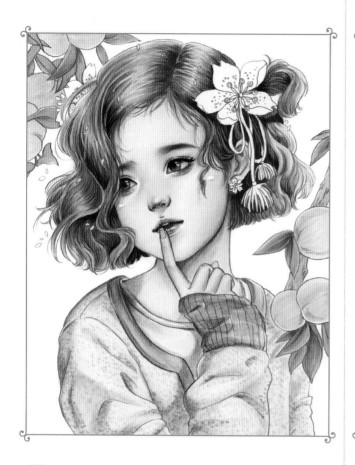

⑤ 명암 묘사

진한 회색 색연필로 팔과 가슴 부분을 포함해서 전체적으로
그림자를 묶어주고 주름 사이사이를 진하게 잡아줍니다.

STEP ④ 잎 채색

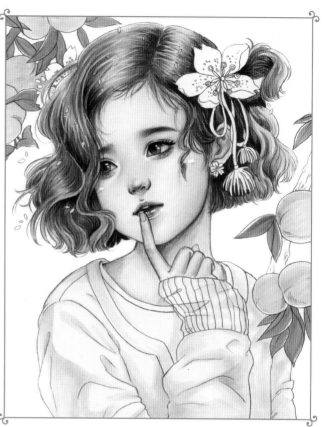

① 녹색으로 베이스 톤 깔기

잎의 라인 부분은 하얗게 남기는 것이 포인트입니다.

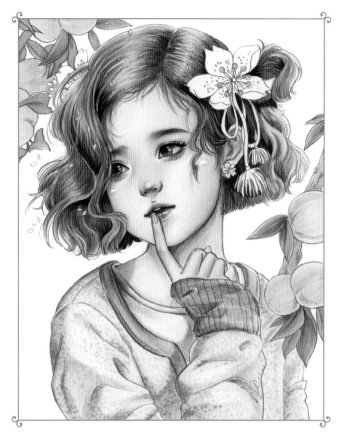

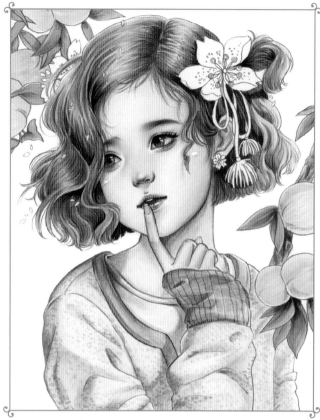

2 밝음 표현

연두색으로 하얗게 남긴 부분을 포함해서 톤을 올려줍니다.

3 그림자 표현

잎 사이사이에 지는 그림자를 어둡게 잡아주세요.

STEP 5 열매 채색

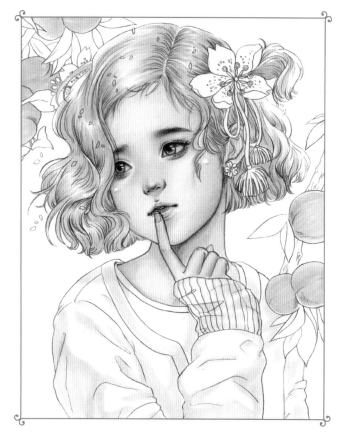

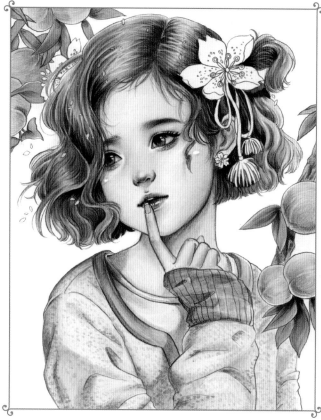

1 컬러 믹스하기

핑크와 옐로우 컬러를 절절하게 섞어서 베이스 톤을 깔아줍니다.

2 결대로 묘사하기

분홍색 색연필로 복숭아의 결을 따라서 둥글게 묘사합니다.

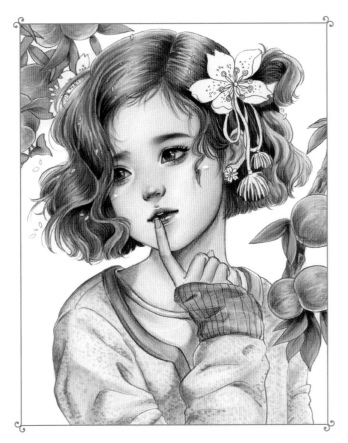

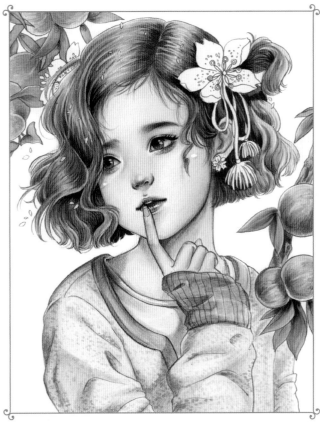

3 음영 표현

진한 핑크톤이나 빨간색으로 복숭아의 꼭지 부분이 시작되는
곳을 진하게 잡아주세요.

4 그림자 표현

복숭아끼리 겹치는 부분과 아랫부분에 그림자를 잡아줍니다.

STEP 6 배경 채색

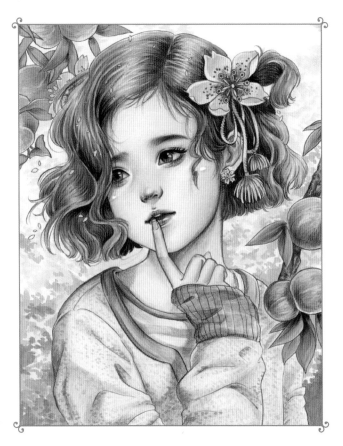

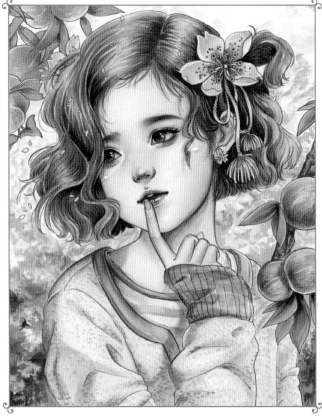

1 무게감 주기

3가지 계열의 녹색 마카를 이용해서 크기나 간격을 불규칙적으로 점찍듯 표현해줍니다.
아래쪽은 진한 색으로 위쪽으로 갈수록 연한 색으로 표현해서 무게감을 만들어주세요.

2 메워주기

녹색 색연필을 이용해서 사이사이 뭔가 있다는 느낌만 들면서 메워줍니다.
멀리 있는 풍경이기 때문에 모양이 없어도 괜찮습니다.

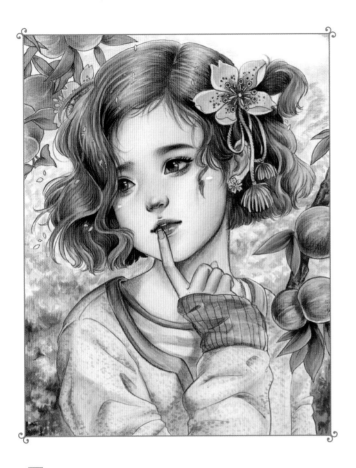

3 블랜딩

흰색 색연필로 밝은 부분들 사이사이를 블랜딩해줍니다.
유화물감을 붓에 찍어서 그린 듯한 배경이 완성되었네요!

작가가 까맣게 따놓은 라인을 그대로 두면 일러스트적인 느낌
에서 벗어나는 게 조금은 힘듭니다. 얼굴, 목, 눈·코·입 라인을
빨간색으로 따주는 것만으로도 느낌이 실사처럼 확 변한다는
것을 느끼셨나요?
작가가 만들어 놓은 가이드에 무의식적으로 갇히지 않는 것이
이번 챕터의 배울 점이었습니다.

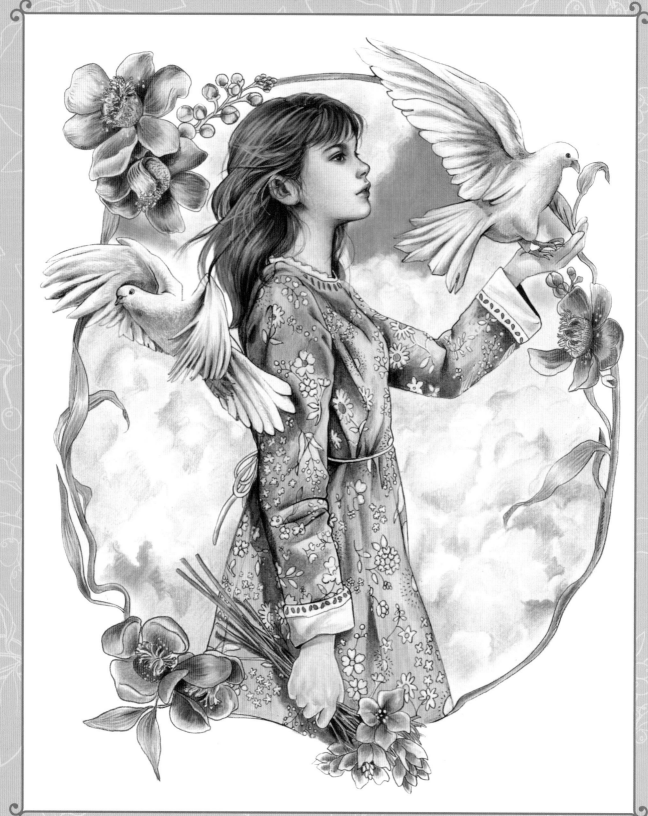

컬러링 전 콘셉트 잡기

보리수 소녀는 평화를 상징하는 흰 비둘기와 교감하는 소녀 일러스트입니다. 이 느낌을 살려서 포근하고 안락한 느낌을 내기 위해 구름 위에 있는 듯 평화로운 콘셉트로 잡아보도록 하겠습니다.

앞에서 배운 피부 톤이 4단계였다면 이번 챕터에서는 한 단계 더 추가하여 5단계의 피부 컬러링을 해보도록 하겠습니다.

이번 챕터에서 배우는 컬러링 기법

1. 머리카락 묘사
2. 흰 비둘기
3. 구름 그리기
4. 옷 주름

피부 채색

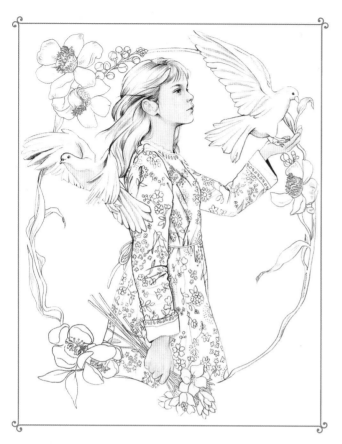

1 베이스 깔아주기

연한 살구색으로 피부 베이스를 깔아줍니다.

2 기본 음영 넣기

핑크색이 감도는 베이지색 색연필을 사용하여 최대한 연하고
부드럽게 기본적인 음영을 넣어주세요.
이때 입술도 같이 컬러링에 들어갑니다.

3 혈색 만들어주기

로즈핑크색 색연필을 이용하여 얼굴의 라인과 눈 주변, 입술,
광대와 귀에 혈색을 만들어줍니다.

4 명암 넣기

회색 색연필로 이마, 관자놀이, 눈 주변, 입술 밑 같은 어두운
부분에 명암을 넣어줍니다.
회색으로 음영을 넣어주게 되면 조금 더 사실적인 느낌을 주
게 되니 음영이 없는 도안을 그리실 때 이 단계를 사용하시면
됩니다.

⑤ 블랜딩

회색톤으로 인해 어두워진 혈색을 밝게 만들기 위해 밝은 핑크톤의 색연필로 3단계 작업을 재반복합니다. 그리고 마무리로 흰색 색연필을 이용해서 코끝, 턱 끝, 코 옆 광대 부분을 블랜딩하며 피부 톤을 밝혀줍니다.

옆모습을 그릴 때 주의할 점은 광대가 도드라지지 않도록 어둠과 밝음의 경계선을 자연스럽게 블랜딩하는 것입니다.

광대 표현에 주의하자!

광대에 어두운 경계선이 생기면 이렇게 광대뼈가 도드라지게 되는데, 서양인이나 30대 이상의 인물을 그릴 경우엔 무관하지만, 젖살이 다 빠지지 않은 10 ~ 20대 초반의 어린 동양 여성의 얼굴에 광대가 도드라지면 노안으로 변하게 됩니다.



STEP 2 머리카락 채색

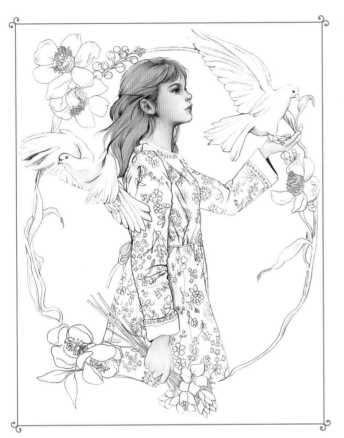

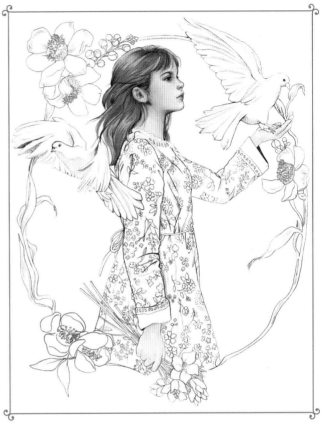

1 베이스 컬러 깔아주기

회색 마카로 베이스를 깔아줍니다.

2 어둠 잡기

진회색으로 어둠을 설정합니다.

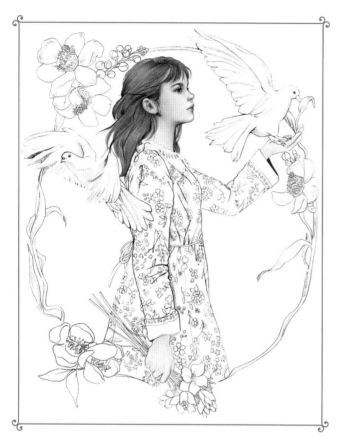

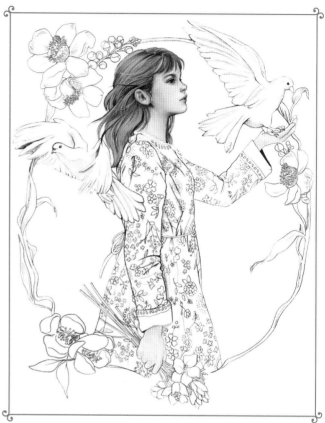

3 헤어컬러 설정

보라색 마카를 이용하여 전체적으로 컬러링해줍니다.

보라색은 잘 쓰면 신비롭고 못 쓰면 촌스러운 컬러인데요. 유난히 튀고 도드라지기 때문에 베이스 컬러 없이 바로 보라색을 올려주게 되면 나중에 머리카락만 파격적으로 따로 놀게 됩니다.

4 머릿결 묘사

흰색 색연필을 뾰족하게 깎아서 머리카락의 결을 자유분방하게 표현해주세요.

머리카락을 한 방향으로만 죽죽 긋게 되면 결은 좋아 보일 수 있으나, 스프레이를 뿌린 듯 단단하게 고정된 느낌이 들어서 그림의 재미가 떨어집니다.

한 올 한 올 바람에 날리듯 다양한 방향으로 결을 묘사해주세요.

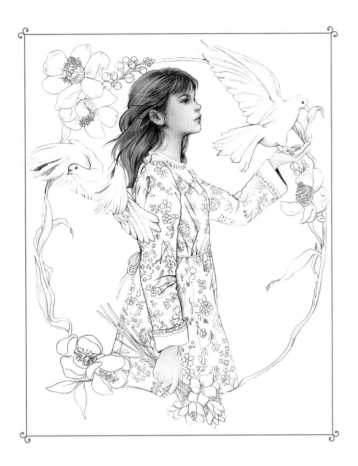

5 어둠 정리

흰색 결을 부각시키기 위해 검은색 색연필로 결과 결 사이를
메우듯 채워주세요.

옷 채색

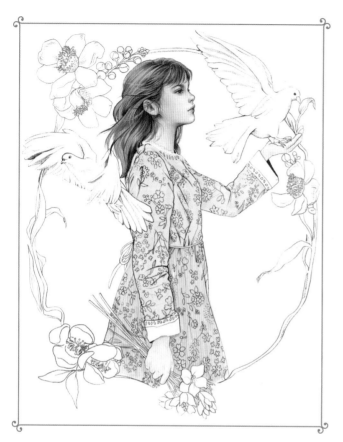

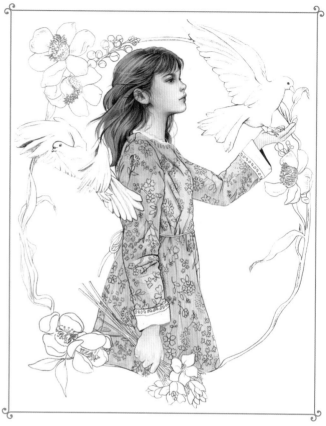

1 컬러 초이스

배경에 흰색과 하늘색을 이용한 구름을 그려줄 계획이므로 머리카락과 배경과 옷의 통일감을 주기 위해 블루 퍼플 컬러를 이용해보겠습니다.

제 그림과 꼭 같은 컬러를 사용하실 필요는 없지만 가급적 하늘색 톤과 잘 어울리는 컬러를 선택해주시는 것이 좋습니다.

배경이 하늘색인데 옷이 노랑, 연두색이면 평온한 느낌이 사라지고 개나리반 선생님 느낌이 나게 되겠죠?

2 어둠 잡기

보통 투톤 컬러를 사용할 때 하늘색은 파란색, 보라색은 더 진한 보라색으로 어둠을 잡게 되는데요.

그렇게 되면 그림이 약간 단조로워질 수 있으므로 재미를 위해서 하늘색엔 보라색, 보라색엔 하늘색으로 어둠을 잡아보았어요. 훨씬 더 생동감이 느껴지네요.

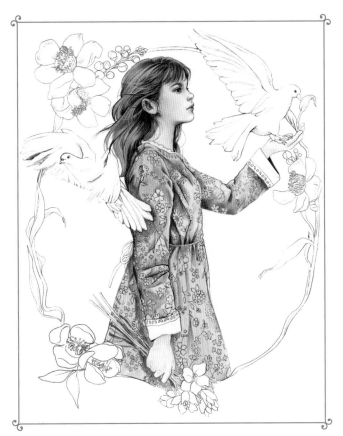

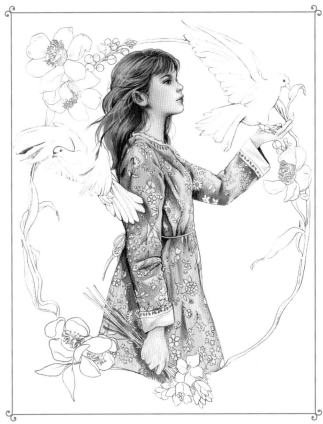

3 옷 주름 표현

짙은 남색 색연필로 2단계에서 나눠놓은 어둠 부분에 속한 옷 주름을 강하게 잡아줍니다. 투톤 컬러의 옷이었지만 어둠을 하나로 묶어주기 위해 그림자의 색은 남색 한 컬러만 사용했습니다.

보라색 치마라고 해서 꼭 더 진한 보라색으로 그림자를 만들 필요는 없답니다.

4 선 정리

3단계까지만 잡아줘도 무관하지만, 머리카락 디테일이 옷보다 상대적으로 더 많이 잡혀있기 때문에 옷도 머리카락과 비슷한 수준으로 밀도를 올려주는 것이 좋습니다.

검은색 색연필을 이용하여 제일 어두운 옷 주름을 더 강하게 잡아서 그림을 또렷하게 정리해주세요.

 검은색 영역이 너무 넓어지지 않도록 주의합니다.

STEP 4 새 채색

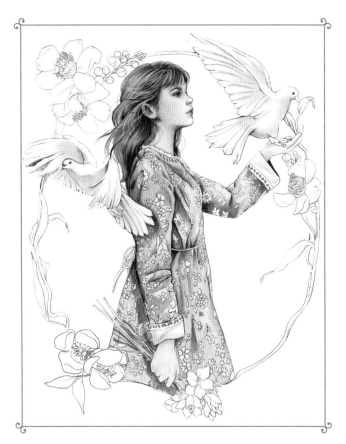

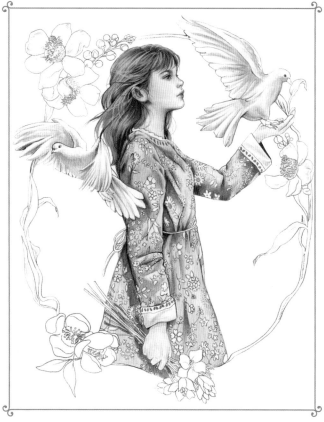

1 덩어리 잡기

흰 비둘기나 흰 고양이같이 색이 없는 동물들은 묘사하는 게
쉽지 않죠. 그래서 연회색 컬러를 이용해서 그림자 덩어리를
잡아주는 것이 좋습니다.

꼬리와 날개의 아래쪽, 목과 배의 그림자를 잡아서 하나의 덩
어리로 만들어주세요.

2 회색 털 묘사하기

진회색 색연필을 이용하여 덩어리가 잡힌 어둠의 경계선 부분
위주로 터치를 살려서 털을 묘사해줍니다. 전부 털로 빽빽하
게 채우지 않는 것이 포인트입니다.

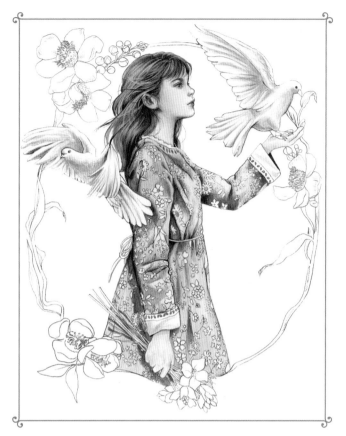

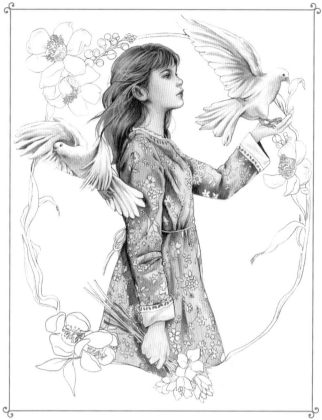

3 흰색 털 묘사하기

흰색 펜이나 색연필을 이용해서 덩어리 경계선에 털이 삐져나온 묘사를 해줍니다. 이때 위쪽에 빛이 반사되는 하얀 부분은 묘사를 생략하거나 아주 연한 회색으로 살짝씩 느낌만 내줍니다.

4 선 정리

옷, 머리카락, 비둘기의 위치가 앞뒤 차이가 크지 않고 같은 선상에 나란히 있으므로 옷과 머리카락과 같은 수준으로 밀도를 올려줘야 하는데요. 옷에서 했던 것과 같은 방법으로 검은색으로 짙은 어둠을 잡아주면서 선을 정리해 나갑니다.

날개가 접히는 부분, 꼬리와 다리가 겹치는 부분, 머리와 날개의 경계선을 잡아주세요.

꽃 채색

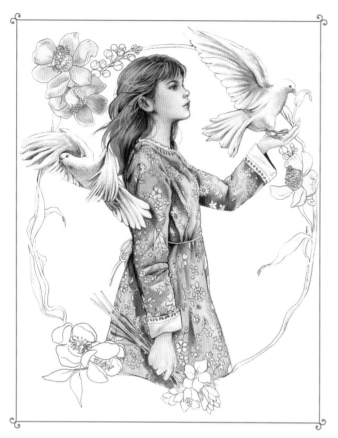

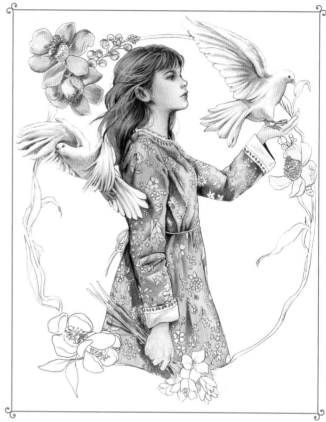

1 컬러 혼색

옐로우, 핑크 투톤으로 음영을 잡아주세요.

2 컬러 올리기

노란색 마카로 전체적으로 덮어준 뒤 빨간색 색연필을 이용해서 그림자를 진하게 잡아줍니다.

STEP 6 구름 채색

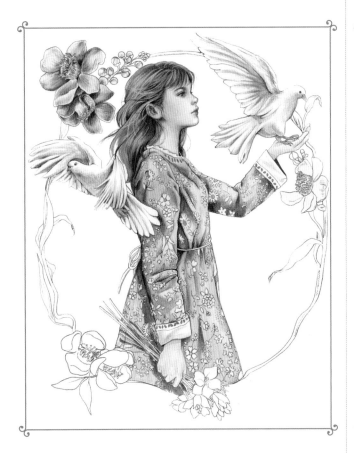

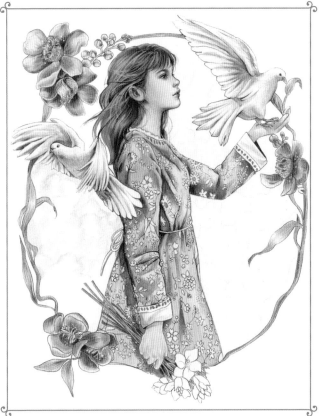

3 선 정리

검은색 색연필로 꽃잎이 모이는 가운데 부분을 집중적으로 잡
아주세요.

1 구름 스케치

구름의 모양으로 스케치한 뒤, 구름의 가운데는 하얗게 남기
고 테두리 부분만 채색해서 몽글 몽글하게 덩어리지는 느낌을
표현합니다.

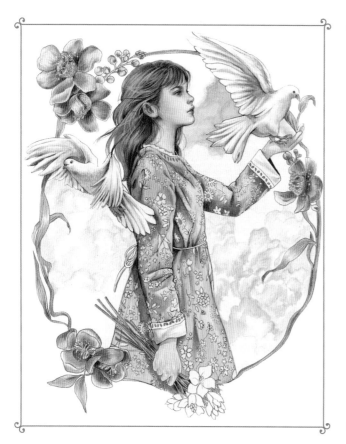

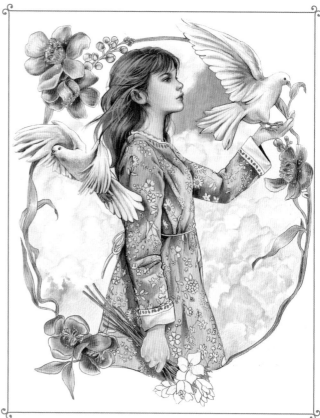

2 **어둠 잡아주기**

옷과 비슷한 계열의 블루 컬러 두 가지를 이용하여 구름의 어
둠과 하이라이트를 잡아주세요.

3 **거리감 묘사**

앞부분은 진하게, 뒤로 빠지는 부분은 연하게 묘사해줍니다.

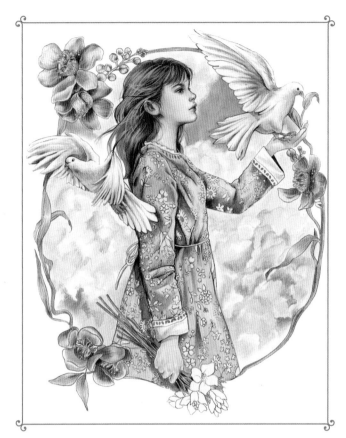

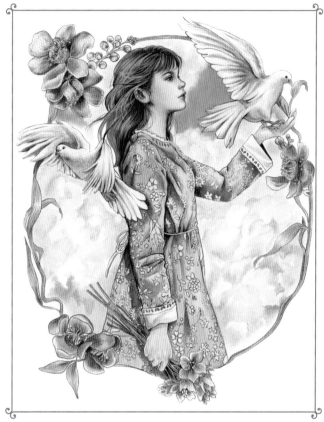

4 블렌딩

블렌더, 0번 마카, 흰색 색연필 등으로 전체적으로 눌러주면서 구름은 뒤로 빠지고 인물이 도드라지게 만들어주세요.

5 원근감 표현

구름 부분에 흰색 파스텔을 갈아서 수건으로 문질러주면 더 부드러운 구름의 느낌을 표현하실 수 있습니다.

구름의 채도와 명도를 조절하여 공간감을 표현하는 것이 이번 챕터의 포인트였습니다.

배경을 묘사할 땐 반드시 인물보다 연하게, 흐릿하게 풀어주어야 3~4시간 동안 공들여 작업한 인물의 디테일함을 부각시킬 수 있습니다.

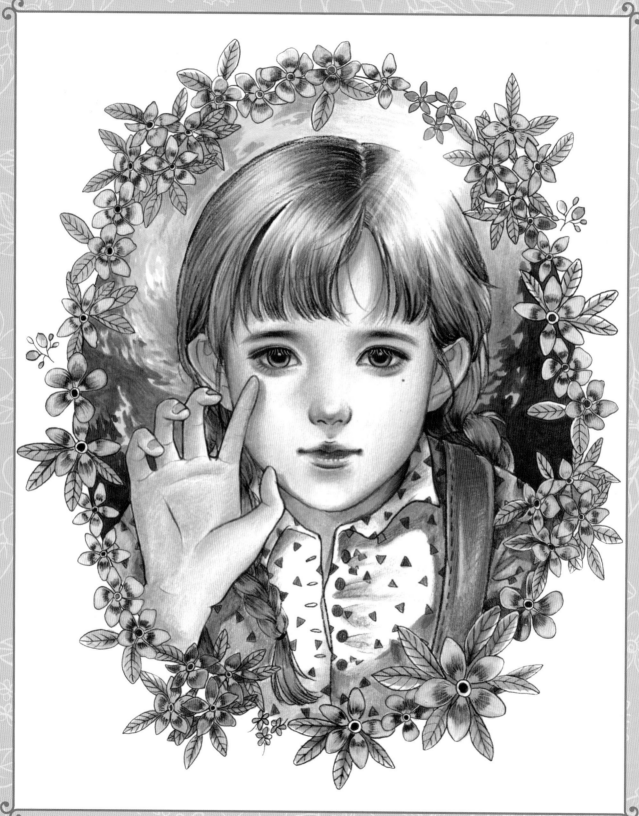

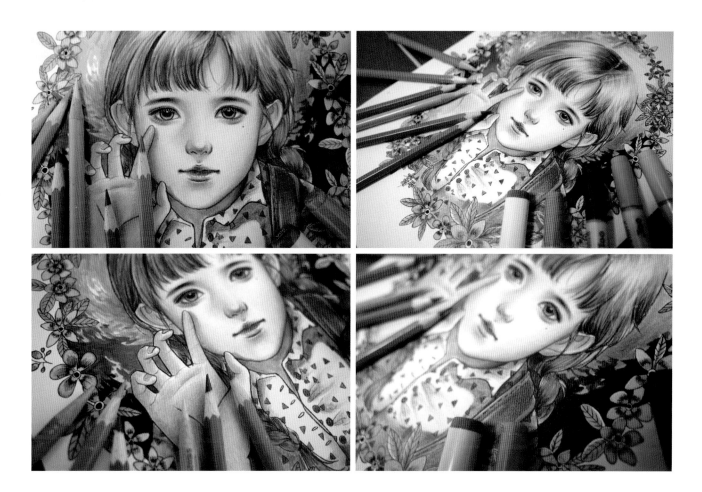

컬러링 전 콘셉트 잡기

페어리스타는 어딘가에 갇혀있는 듯한 포즈와 감정을 알 수 없는 미묘한 표정의 소녀입니다.

신비한 느낌을 더 강조하고 싶어서 이번엔 물속에 있는 콘셉트로 잡아보았어요!

이번 챕터에서 배우는 컬러링 기법

1. 반사광 컬러
2. 물속 표현
3. 흰옷 그림자 묶기

STEP 1 피부 채색

1 그레이스케일 만들기

어? 이게 뭐지!?
당황하셨쎄요?

지금까지는 바로 색을 입혔지만, 이번 단계에서는 조금 난이
도를 올려서 직접 그레이스케일을 만들어 보도록 합니다.
기본적인 명암은 올려져 있으므로 회색 색연필로 추가적인 묘
사만 해주시면 됩니다.
얼굴부터 옷에 지는 그림의 연결을 생각하며 소묘를 하듯 명
암을 넣어주세요.

2 베이스 톤 올리기

여기서부터는 앞장과 똑같은 방법입니다. 베이스 마카로 전체
적으로 채색해줍니다.

3 반사광 설정

물속이니까 물빛과 가까운 하늘색으로 그림자 지는 부분에 반사광을 표현해볼게요.

4 피부 묘사

로즈핑크 컬러와 베이지를 이용하여 얼굴의 가장자리부터 이목구비까지 묘사합니다.

로즈핑크 컬러로 [반사광+그림자] 부분을 자연스럽게 덮어주면 음영이 훨씬 자연스러워집니다.

5 **손가락 + 옷 그림자**

손가락과 옷에 지는 그림자까지 하늘색으로 잡아주세요.
파란색 그림자 부분이 너무 넓어지지 않게 처음부터 다 잡기
보단 부분부분 잡아나가는 것이 안전합니다.

6 **눈 그림자 만들기**

닭의장풀 소녀 챕터에 나온 것처럼 눈의 흰자를 회색으로 누
른 뒤, 눈꺼풀 부분을 파란색으로 잡아주세요. 이때 파란색 영
역이 너무 넓어지지 않도록 주의합니다.

7 라인 정리하기

빨간색 색연필로 얼굴선과 눈썹, 쌍꺼풀, 콧방울을 한 번씩 따라 그려주세요.
(복숭아나무 소녀 챕터 참고)

머리카락 채색

1 머리카락 베이스

밝은 노란색으로 머리카락 베이스를 깔아줍니다. 이때 머리의 외곽은 하늘색으로 컬러링해서 파란빛의 느낌을 표현하고 정수리 옆쪽은 빛이 내리쬐는 것을 표현하기 위해 하얗게 남겨주세요.

2 머리카락 음영 표현

진노랑, 황토색 컬러로 머리카락의 어두운 부분을 잡아줍니다.

 어둠 잡아줄 부분: 앞머리 끝, 가르마, 귀 주변

3️⃣ 머리카락 묘사

검은색 색연필로 머릿결을 방향에 따라 묘사한 후 흰색 색연
필로 선을 그어서 정수리 옆부분에 빛이 내리쬐는 것을 표현
합니다.

검은 스케치 라인은 흰색 펜으로 지워주세요.

4️⃣ 옷 컬러링

옷에 넣었던 명암 부분을 목 그림자와 함께 블루그레이 컬러
로 깔아줍니다. 이미 1단계에서 그레이스케일로 묘사를 했기
때문에 흰옷은 그림자 컬러만 깔아주어도 됩니다.

옷의 무늬나 멜빵 부분 컬러는 자유롭게 지정하되 하늘색과
어울리는 컬러로 넣어줍니다.

배경이 파란 바다인데 갑자기 옷에서 초록색이 나오면 전반적
으로 그림이 너무 어두워지겠죠?

배경 채색

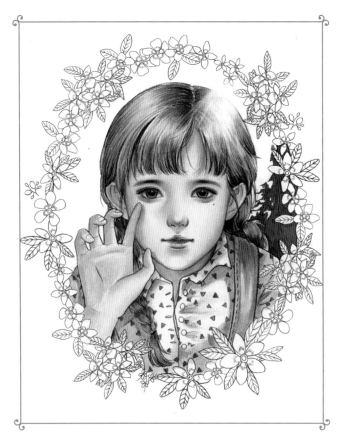

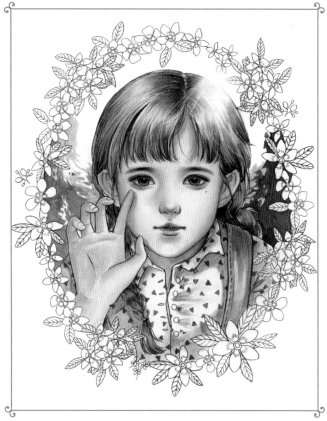

1 물결 무늬 만들기

남색으로 무늬를 만들어주세요.

물, 나무, 불, 땅 같은 자연물은 언제나 불규칙적으로 그려주는 것이 포인트인데요. 무의식적으로 그리다 보면 물결의 방향과 간격이 마치 레고처럼 일정해질 수가 있습니다. 반대로 너무 과의식을 해도 본인도 모르는 사이 전체적으로 규칙적인 간격, 패턴이 생기게 되므로 자연물의 무의식적인 방향성을 떠올리되 그리는 순간 자체를 의식하는 것이 중요합니다.

2 물결 무늬 만들기

반대쪽도 동그랗게 물결 모양을 만들어줍니다.

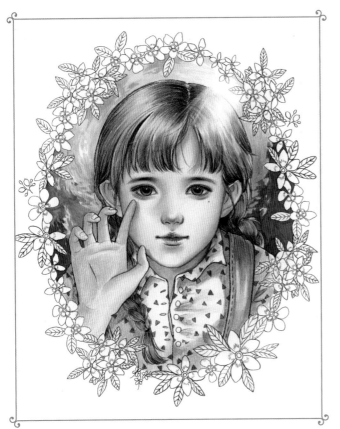

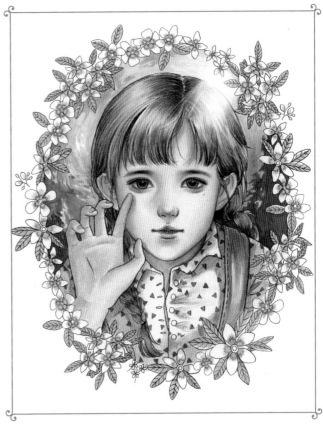

3 **깊이감 표현**

윗부분을 연한 하늘색으로 컬러링하면 바다의 깊이를 표현할 수 있고 빛이 들어오는 하얀 부분 주위를 노랗게 컬러링하면 자연스럽게 물속에 있는 느낌이 나게 됩니다.

4 **꽃잎 컬러링**

푸른색과 잘 어우러질 수 있는 컬러로 꽃을 컬러링해줍니다. 꽃잎은 투톤으로 지정할 생각이에요.

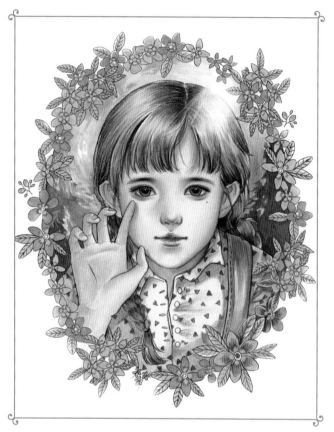

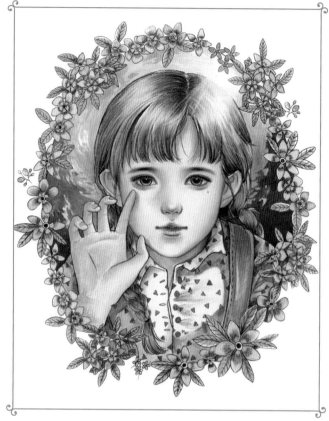

5 꽃잎 컬러링

저는 파란색보다 너무 튀거나 묻히지 않는 핑크와 보라 계열을 섞어서 컬러링했지만, 이 부분은 자유롭게 지정하셔도 무방합니다.

6 블랜딩으로 마무리

꽃의 수술 부분은 바다와 같은 컬러인 남색으로 잡아서 컬러의 통일감을 주고, 흰색 색연필로 꽃잎을 블랜딩해서 전체적으로 어디 하나 튀는 곳 없이 조율해줍니다.

"피부는 살색이다.", "그림자는 회색이다."라는 고정된 관념을 반사광으로 깨보는 챕터였습니다.

달맞이꽃 소녀
(노메이크업 vs 메이크업)

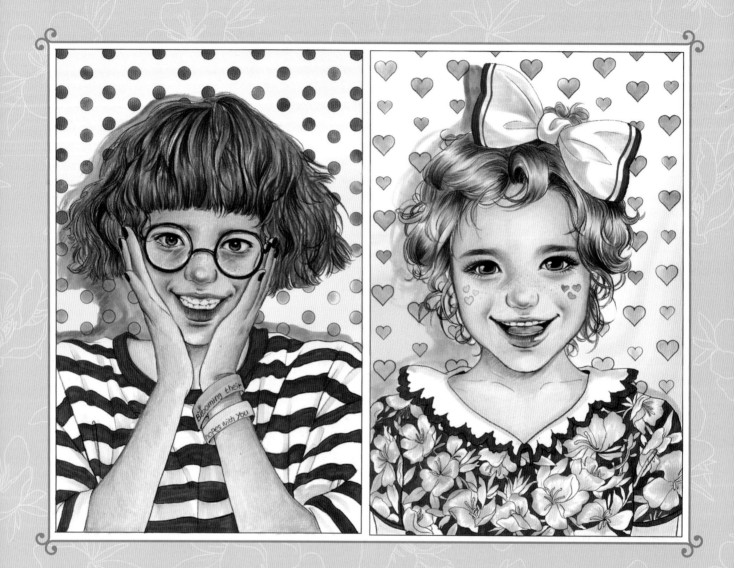

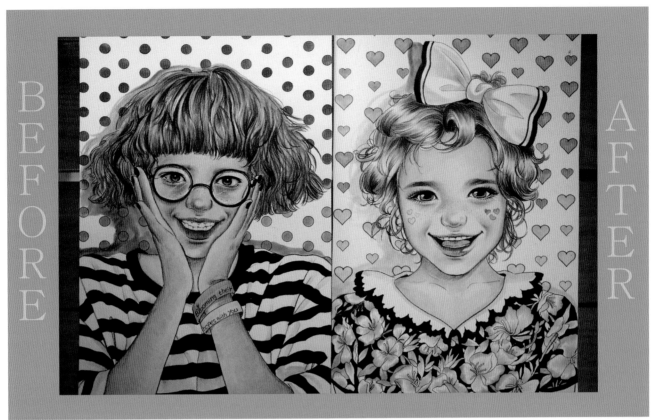

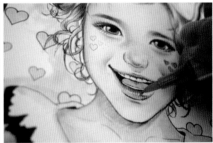

컬러링 전 콘셉트 잡기

달맞이꽃 소녀는 원래 동일 인물입니다. 사랑을 시작하기 전 꾸미지 않은 소녀와 사랑을 시작하면서부터 꾸미기 시작하는 소녀를 비교한 일러스트여서 컬러링도 메이크업과 노메이크업으로 나누어 마치 화장을 하는 것처럼 순서에 맞춰 재미있게 진행해 볼게요!

이번 챕터에서 배우는 컬러링 기법

1. 집순이들의 실체
2. 화장 기술

Before After

피부 채색

1 스킨, 로션, 에센스 발라주기

두 소녀 모두 같은 색으로 베이스 톤을 깔아줍니다.

안경 쓴 소녀는 안경의 빛 반사 부분을 남기고 채색해주세요.

2 프라이버 바르기

베이지색 색연필로 양쪽 소녀 모두 같은 레벨로 묘사해준 다음, 한 톤 밝은 컬러를 이용해서 노메이크업 소녀는 눈 밑 다크써클 부분의 면적을 넓게 묘사하고 메이크업 소녀는 애교살 정도만 묘사해주세요.

3 BB그림 & 파운데이션 바르기

노메이크업 소녀는 갈색으로 얼굴의 어둠을 잡아서 검은 피부를 만들고, 건성 피부 표현을 위해 T존을 어둡게 해서 얼굴에 광택이라곤 1도 없게 만들어주세요.

다크써클 앞쪽은 진하게 잡아서 삼각형 모양의 다크를 만들어줍니다.

(슬슬 학살이 시작됩니다.)

메이크업 소녀는 로즈핑크 계열의 살구톤으로 어둠을 잡아서 혈색을 넣어주고 흰색과 베이지색 색연필을 사용해서 피부를 부드럽게 블렌딩해줍니다. 파데 발라서 잡티 지우는 것과 동일한 방법으로 말이죠.

4️⃣ T존 하이라이터와 립글로스 바르기

둘 다 입술 색을 넣어주는데, 노메이크업 소녀는 짙은 적벽돌
색으로 채색해주세요.

(제가 까만 피부라 잘 알아요...)

메이크업 소녀는 이마와 코, 양 볼, 턱, 쇄골에 하이라이터를
발라서 피부 톤을 밝혀주세요.

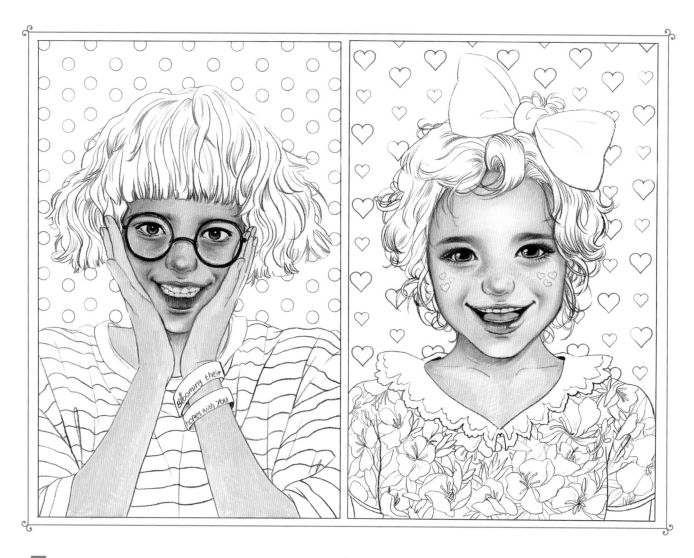

5 렌즈 빼고 얘기해

"생얼치고 이 정도면 괜찮지 않아?"라는 근자감을 말살하기 위해 노메이크업 소녀의 렌즈를 빼도록 하겠습니다.
흰색 펜으로 동공을 축소시키고 눈꼬리 끝도 살짝 줄여주세요. 정리되지 않은 긴 눈썹 털도 가닥가닥 표현하고 주근깨와 잡티도 더 찍어주세요.

메이크업 소녀는 반대로 아이라인을 진하고 길게 그려주고 마스카라를 이용해서 속눈썹을 길게 업 시켜주세요. 눈썹 마스카라로 눈썹을 가지런히 정리해주고 눈두덩이에 핑크색 섀도를 바르고 관자놀이와 턱 외각을 진하게 섀딩해서 얼굴을 축소시켰습니다.

② 머리카락 / 옷 / 배경 채색

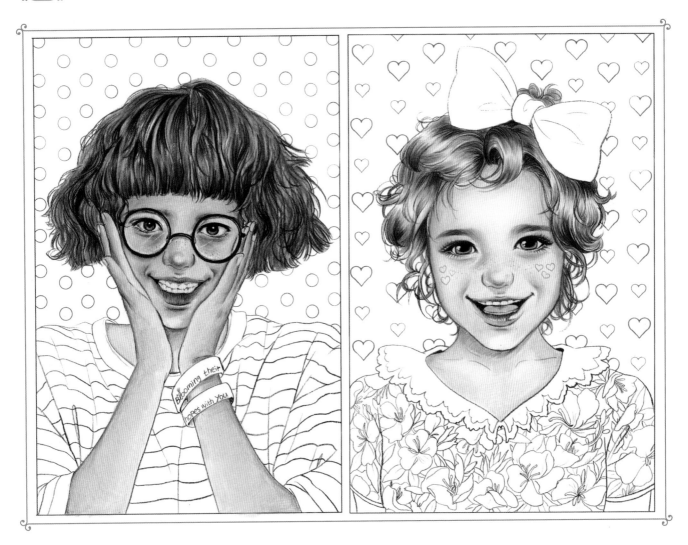

1 손님 이건 고데기예요

노메이크업 소녀는 점점 작업 중인 저의 몰골을 닮아가고 있네요.

머릿결이 푸석푸석한 느낌을 주기 위해 검은색과 갈색 색연필을 이용해서 그냥 마음대로 죽죽 그어주세요.

(네 멋대로 해라~ 에헤라디야~)

메이크업 소녀는 앞에서 배운 대로 컬러링하고 탱글탱글한 컬을 살리기 위해 밝은 하이라이트를 많이 남기고 가장 마지막 단계에서 촉촉한 베이지색 마카를 이용해서 부드러운 머릿결을 표현해줍니다.

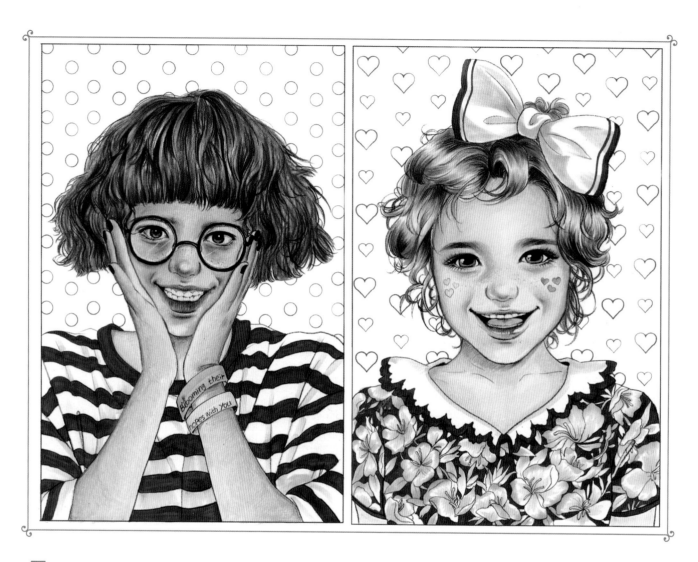

2 **홈웨어와 외출복의 차이**

남색 마카를 이용해서 목 늘어난 줄무늬 티셔츠를 그려줍니다.
철저한 비교를 위해 두 그림의 옷에 같은 컬러를 사용해보았
습니다.

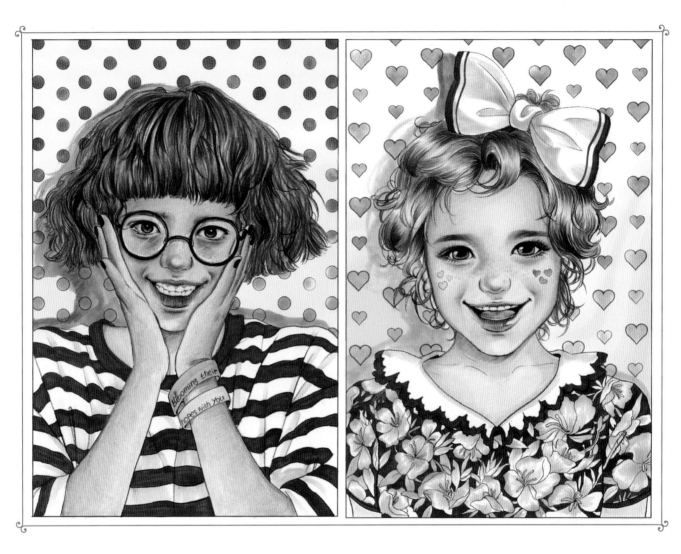

3 배경은 **똑같이 예쁘게**

알록달록한 배경과 그림자를 넣어서 스티커 사진처럼 연출해
보았습니다.

노메이크업의 소녀는 거울 속 제 모습 그대로네요.
더 할 말이 없습니다. 현타오는 중이라 이번 챕터는 급하게 마
무리 하겠습니다.

팬지 소녀 (특별편 - 뱀파이어 컬러링)

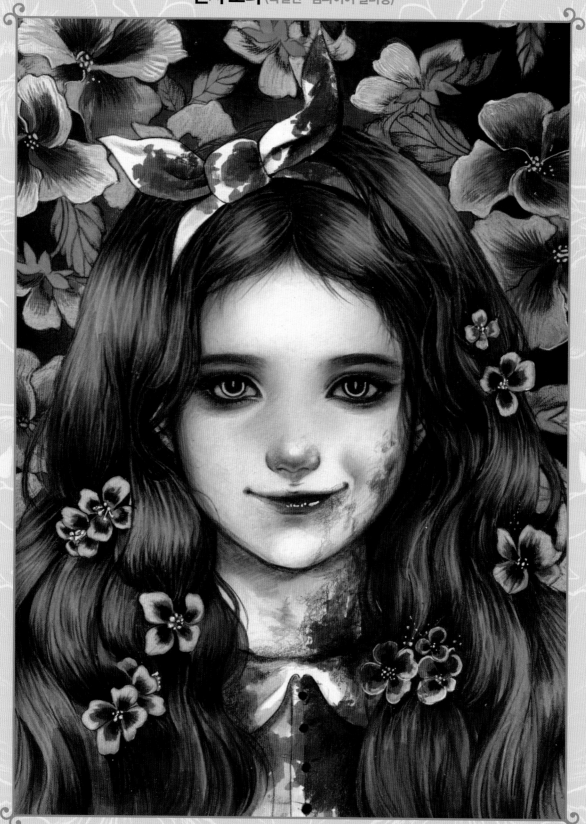

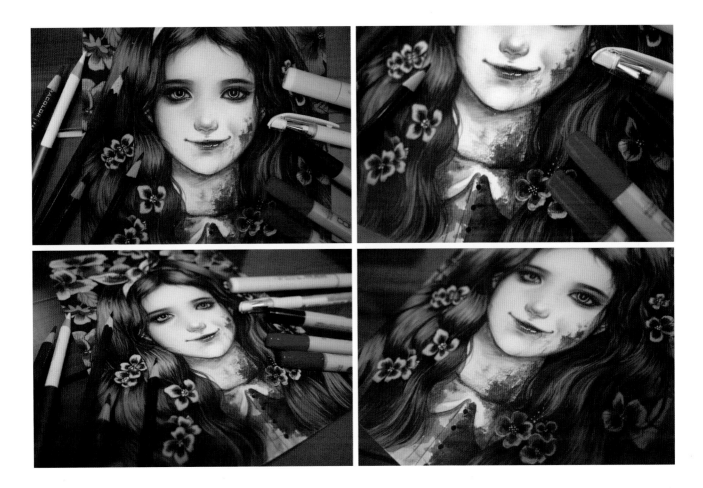

컬러링 전 콘셉트 잡기

소녀의 오묘한 미소 때문일까요?

팬지 소녀를 창백한 뱀파이어로 표현하고 싶다는 분들이 많이 계셨습니다. 팬지 소녀가 뱀파이어가 될 줄은 상상도 못 했네요.

그리하여 이번 팬지 소녀는 뱀파이어로 콘셉트를 잡아보았습니다.

이번 챕터에서 배우는 컬러링 기법

1. 창백한 피부
2. 피 묻은 옷
3. 고양이 눈동자

피부 채색

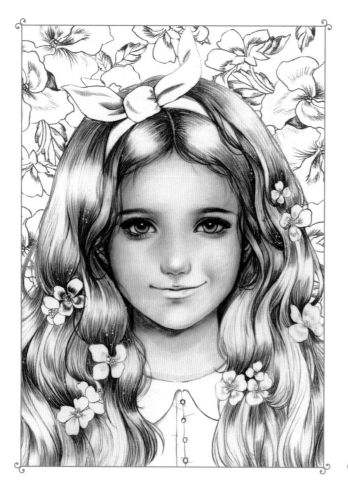

1 베이스 톤 깔아주기

연한 보라색 마카를 이용해서 얼굴의 전반적인 음영을 만들어
주고 베이지색 색연필을 연하게 올려줍니다.
연보라색은 하얀 피부의 혈관을 표현하기 위함입니다.

2 피부 톤 쌓기

앞에서 배운 것을 토대로 베이지색으로 가장자리부터 안쪽으
로 피부 톤을 깔아줍니다.

3 음영 잡기

흰색으로 이마, 코, 턱을 밝게 블랜딩하고 레드 컬러로 눈썹, 눈동자, 코끝, 입술 음영을 잡아줍니다.

4 날카로운 인상 잡기

뱀파이어의 날카로운 인상을 주기 위해 눈썹을 굵게 그려주세요.

진한 화장을 한 것처럼 눈두덩이는 붉게 칠하고 아이라인과 언더라인 전체를 붉게 물들여준다는 느낌으로 붉은 다크써클을 만들어줍니다. 기존의 동공은 지우고 흰 펜을 사용하여 고양이 동공처럼 세로로 길게 그려주면 무서움을 더 강조할 수 있습니다.

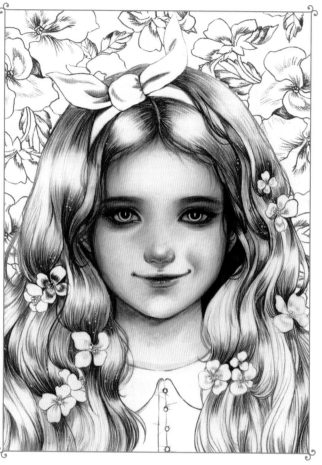

5 붉은 음영 잡기

자줏빛 색연필을 이용하여 얼굴의 바깥쪽 윤곽과 이목구비 음영을 붉게 잡아줍니다.

6 동공 묘사

흰 펜으로 섬광이 번뜩이는 듯한 동공을 만들어주세요.

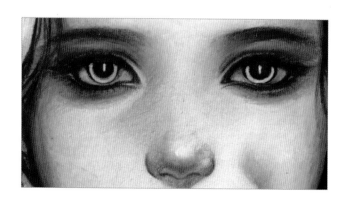

 ## STEP 2 **머리카락 채색**

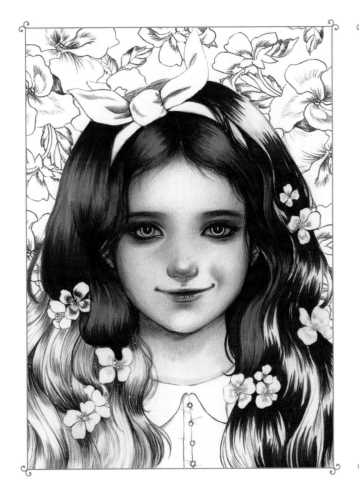

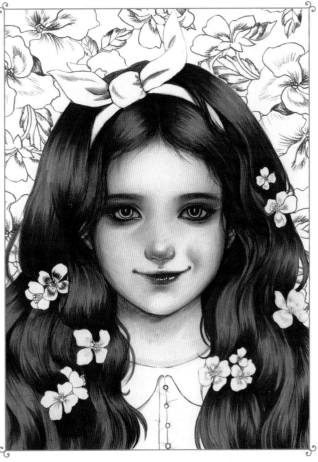

1 머리카락 음영

검은색으로 머리카락의 음영을 만들어줍니다.

2 머리카락 전체 채색

갈색으로 머리 전체를 컬러링해줍니다.

머리카락 컬러링은 2단계로만 진행하도록 하겠습니다.

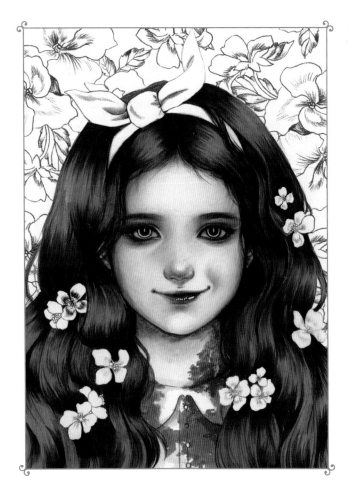

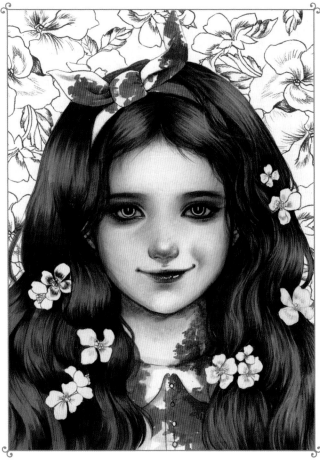

3 핏자국 효과 넣기

목과 옷에 묻은 피가 머리카락에도 묻을 테니 빨간색을 머리카락에 부분부분 섞어주세요.

입술도 검붉은 빨강으로 진하게 칠해서 이제 막 흡혈을 끝낸 듯한 느낌을 내었습니다.

옷에 묻은 피는 빨간색 마카를 이용하여 불규칙한 모양으로 지도처럼 그려주며 목 부분은 살결 따라 흘러내리고 옷에 묻은 피는 천에 물들어 넓게 퍼지는 것을 생각하며 모양을 잡아나갑니다.

4 핏자국 효과 넣기

머리띠도 색감을 맞추기 위해 붉게 물들여줍니다. 그러면 당연히 앞머리에도 피가 묻어있겠죠?

빨간색으로 머리카락 군데군데 피 묻은 것을 표현해주세요.

옷 / 배경 채색

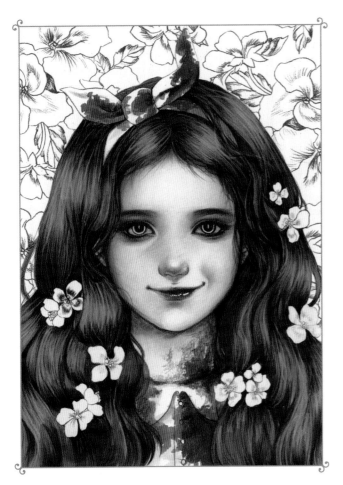

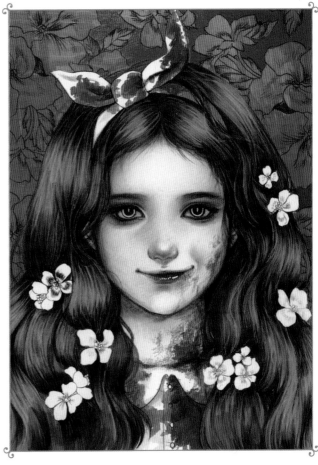

1 그을음 표현하기

피 묘사는 빨간색 색연필로 덧칠하고 검은색 색연필로 옷깃이 맞닿는 부분에 그림자를 넣는다는 느낌으로 불규칙한 그을음을 만들어줍니다.

마찬가지로 빨간 색연필로 피 라인 부분에 불규칙한 그을음을 만들어서 약간씩 덜 묻어있거나 닦여나간 느낌을 내주세요.

2 세부 묘사

목과 머리카락엔 피가 묻었는데 볼에만 안 묻는 건 좀 부자연스럽죠?

입술과 볼 부분에도 필압을 주며 불규칙한 그을음을 표현해서 피가 흐르는 느낌보단 튀었다는 느낌으로 컬러링해줍니다.

규칙적인 모양으로 피가 물처럼 줄줄 흐르면 케첩 묻힌 전설의 고향 귀신처럼 유치해질 수 있으니 주의!

배경은 마카를 이용해서 전부 빨갛게 채색해주세요.

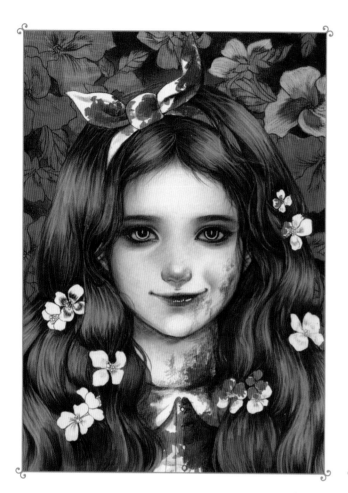

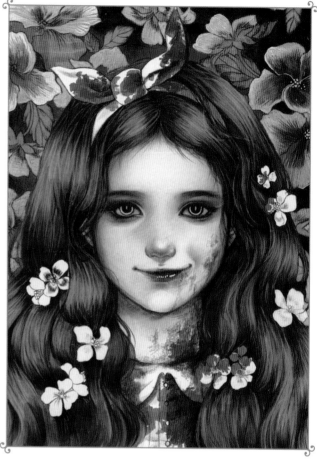

3 꽃잎 묘사

흰색으로 배경 꽃잎을 묘사해주세요.

4 꽃잎 묘사

전체적으로 빨간색이 많이 사용되었기 때문에 쨍한 녹색 잎이
아닌 탁한 블루톤의 녹색으로 컬러링해줍니다.

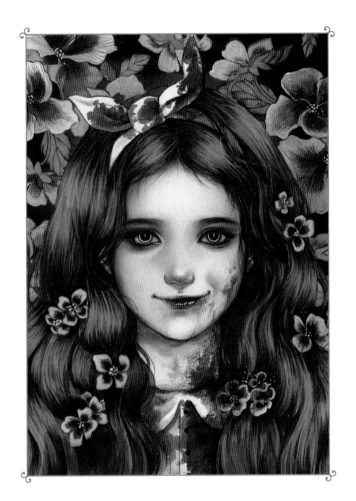

피가 묻어있는 형상과 같이 불규칙한 무늬 등을 그리다 보면 무의식적으로 일정한 각이 생기거나 같은 방향성을 가진 규칙적인 패턴이 그려집니다. 마치 피가 의식을 가지고 살아서 이렇게 튀어야겠다! 하고 묻어있는 양 말입니다. 쉽게 비유하면 발연기 하는 배우를 보면서 어색함을 느끼는 것과 비슷한 이치입니다.

컬러링을 많이 하다 보면 자연스럽게 고정화된 습관과 형식이 손에 익게 되는데, 이번 뱀파이어 챕터는 피의 표현을 이용해서 이와 같은 습관과 형식을 타파하고 생각한 바를 구현해 보는 챕터이니, 자유롭게 모양을 잡아주면서 습관성 드로잉을 이겨내 보세요.

내 의식을 컨트롤 할 수 있으면 전체를 볼 수 있는 눈이 생기고 남의 말에 흔들리거나 휘둘리지 않는 지혜도 같이 자라나게 됩니다.

5 꽃잎 묘사

머리에 달린 팬지는 투톤으로 묘사하며 컬러는 너무 튀지 않는 선에서 자유롭게 선택하도록 합니다.

샤스타데이지 소녀 (특별편 - 우주소녀 컬러링)

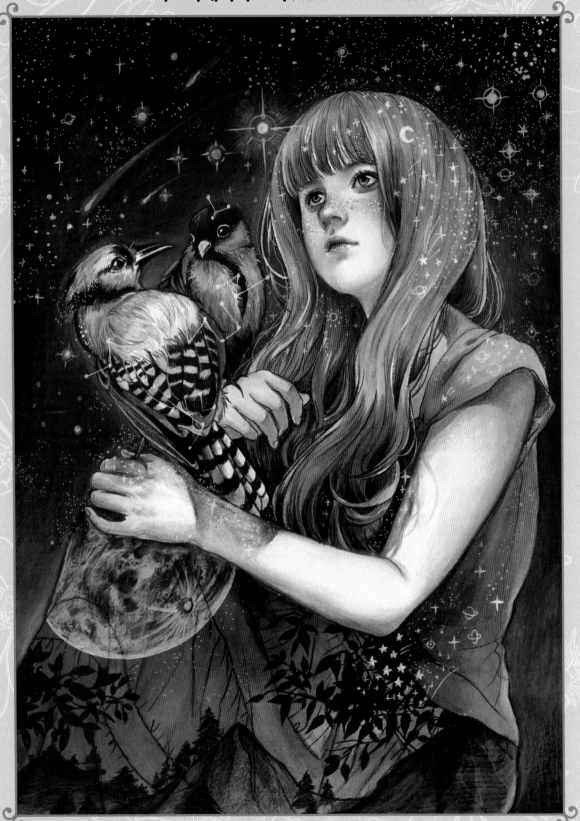

컬러링 전 콘셉트 잡기

이번에 그리는 샤스타데이지 소녀는 조금 특별한 느낌으로 꾸며보도록 하겠습니다. 바로 마카를 혼색해서 그림을 그리는 것인데요. 여러 색이 마구잡이로 들어가 있어서 복잡하고 어려워 보이지만, 단계를 나눠서 하나씩 살펴보면 생각만큼 크게 복잡하거나 어렵지 않다는 것을 알 수 있으실 거예요.

《시와 소녀 컬러링북》에 삽입된 샤스타데이지 소녀는 배경에 꽃이 있는데, 검은색 마카나 매직으로 배경의 꽃들을 전부 덮어서 꽃과 소녀가 아닌 우주와 소녀의 느낌을 내보도록 하겠습니다.

이번 챕터에서 배우는 컬러링 기법

1. 우주 배경
2. 마카의 혼색
3. 시선 분산
4. 흰색 펜 사용
5. 주근깨 표현

STEP 1 피부 채색

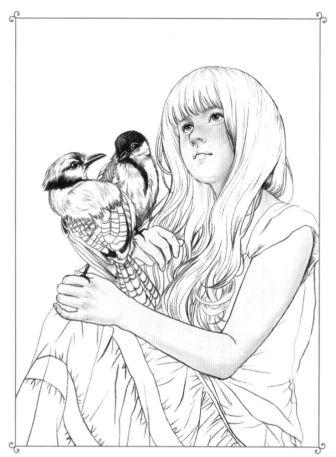

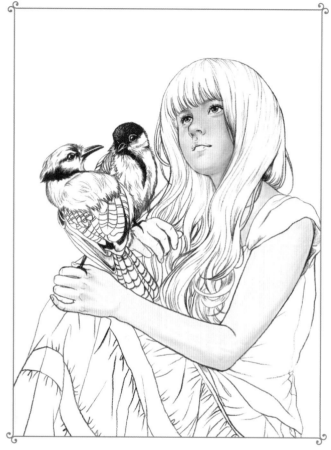

1 베이스 톤 깔고 음영 주기

앞선 챕터들에서는 1단계와 2단계를 분리하였지만, 이번 챕터에서는 1단계와 2단계를 하나로 묶었습니다. 앞에 그림들을 참고하시어 연한 살구색 베이스 마카로 얼굴과 팔을 1단계 컬러링해준 뒤에, 로즈핑크 계열의 색연필로 2단계 음영을 나눠주세요. 이때 주근깨 표현을 위해 왼쪽 광대에서 코를 가로질러 오른쪽 광대까지 붉게 홍조를 표현해주시는데, 핑크색 홍조 자국이 광대에서 단칼에 끊어지지 않도록 주의하며 볼 부분까지 자연스럽게 퍼지는 느낌으로 그라데이션 음영을 넣어주세요.

2 그림자 표현

연보라색 컬러를 이용하여 눈 주변, 코 밑, 입술 밑, 턱 밑에 지는 그림자들을 한 번 더 연하게 잡아줍니다.

2단계 음영 위를 연보라색으로 잡아주게 되면 더욱더 그윽한 피부 톤을 만들 수 있습니다. 이때, 1단계에 사용한 베이스 컬러로 경계선을 자연스럽게 블랜딩하면서 어둠을 잡아나가 주세요.

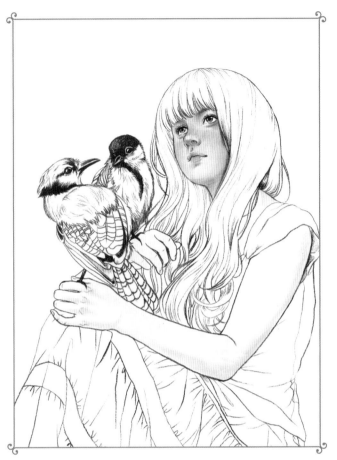

3 피부 톤 쌓기

다시 한번 핑크톤 계열의 컬러로 얼굴선, 입술, 눈 밑 애교살, 코 밑 그림자, 주근깨 홍조 자국 등 이목구비 부분을 또렷하게 잡아줍니다. 이런 식으로 톤을 쌓으면 연보라색 컬러가 자연스럽게 묻히면서 혈관의 느낌이 나게 됩니다.

4 주근깨 표현

핑크 컬러로 좀 더 명확하게 그림자를 나눠주면서 볼 부분까지 자연스럽게 연결되도록 또 한 번 톤을 쌓아줍니다. 이렇게 되면 보라색 빛에 노출된 그림자와 반사광이 표현됩니다.
그다음 진한 레드 컬러의 색연필을 뾰족하게 깎아서 홍조 자국을 따라 주근깨를 콕콕 찍어주세요.
이때 주의할 점은 주근깨를 일직선으로 찍는 것이 아닌 광대와 코의 라인을 따라서 입체적으로 찍어주는 것이 포인트입니다.

5 그림자 정리

보라색 컬러로 애교살, 코 밑, 턱 밑 등 가장 진하게 포인트 되
는 그림자들을 다시 한번 정리하며 베이비핑크나 베이지색의
색연필로 블랜딩해줍니다.
마지막으로 회색 마카로 눈의 흰자를 덮어주고 눈꺼풀 그림자
를 표현해주세요.

 [닭의장풀 소녀 STEP 2. 눈 채색] 참고하세요.

STEP 2 머리카락 채색

1 음영 표현하기

어두운 레드 컬러로 머리카락의 안쪽 부분 위주로 어둠을 잡아주고 바깥쪽은 밝은 보라색 컬러로 포인트를 줍니다.

2 마카 혼색하기

핑크톤 마카를 이용하여 모든 컬러를 덮어버리면서 머리카락 전체를 칠한 뒤 연보라색 컬러로 두상 부분만 혼색하여 핑크색 하이라이트 모양이 남도록 해주세요.

3 마카 혼색하기

앞 단계보다 조금 더 진한 자줏빛이 도는 보라색 마카를 이용하여 다시 한번 전체적으로 덮어주세요. 중간중간 연보라색 컬러로 피부의 그림자 부분도 같이 잡아나가 주어야 컬러가 따로 노는 것을 막을 수 있습니다.

4 그라데이션

흰색 펜으로 머리카락 부분에 작은 별들을 귀엽게 표현하면서 동시에 머리카락과 같은 톤의 컬러로 옷을 채색해줍니다.
어두운색으로 가슴 쪽을 먼저 채색한 뒤 밝은 컬러를 이용하여 어두운 부분을 덮어가며 그라데이션 효과를 내주게 되면 그림이 좀 더 재미있어집니다.

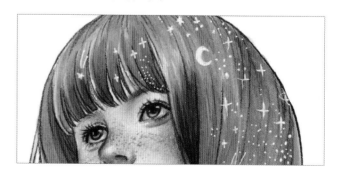

STEP 3 옷 채색

1 옷과 배경 컬러 맞추기

항상 옷을 컬러링 할 때, 옷 따로 배경 따로가 아닌 옷과 배경을 동시에 진행하면서 컬러를 맞춰가야 나중에 완성했을 때 색이 따로 노는 것을 방지할 수 있습니다.

옷 진행을 잠시 멈추고 검은색 마카나 매직으로 배경의 꽃 그림을 전부 가려주세요.

2 그라데이션

가장 위부터 순서대로 검은색, 남색, 보라색 파란색 연두색으로 컬러를 잡아나갈 것입니다. 먼저 옷을 이 컬러 단계에 맞춰서 그라데이션 해준 다음, 배경도 옷의 위치와 비슷한 순서대로 컬러를 맞춰주세요.

배경은 색연필 방향이 보이지 않도록 3~4겹씩 터치를 격자로 쌓으면 파스텔과 같은 부드러운 느낌을 줄 수 있습니다.

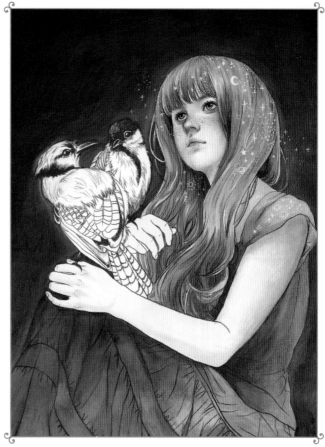

3️⃣ 그라데이션

치마도 같은 방법으로 녹색이 가장 아래쪽으로 오도록 그라데
이션을 만들어줍니다.

4️⃣ 블랜딩

배경과 옷이 따로 놀지 않게 전체적으로 컬러를 맞춘 뒤, 소녀
와 새가 은은하게 빛을 밝히는듯한 느낌을 내기 위해 연분홍,
연하늘, 연보라 색연필을 단계별로 섞어가며 소녀 주위를 블
랜딩해줍니다.

STEP 4 배경 채색

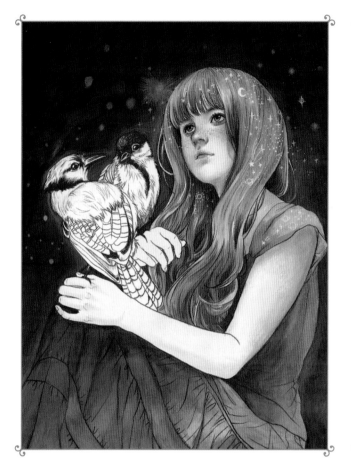

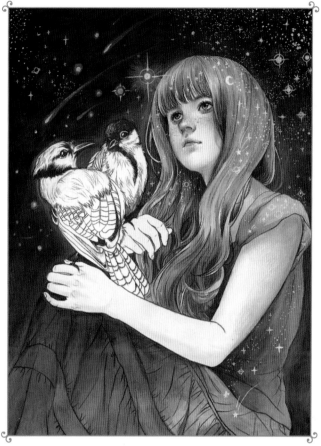

1 별 그리기

흰색 색연필로 큰 별을 그릴 부분을 동그랗게 표시하고 이마 쪽에 있는 별만 유난히 크게 빛나는 느낌을 내기 위해 뾰족한 밤송이처럼 선으로 모양을 내줍니다.

2 별 그리기

별똥별도 흰색으로 쓱 그어준 뒤, 흰색 펜으로 색연필로 표시한 별들의 디테일한 모양을 잡아나가 줍니다. 작은 별들은 펜으로 가득 찍어주세요.

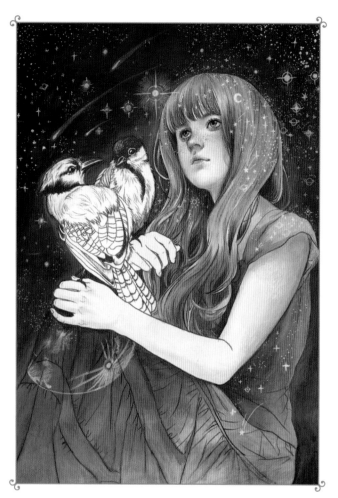

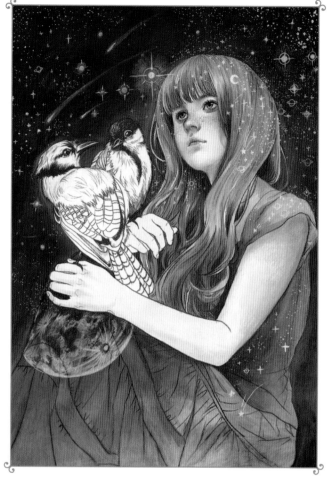

3 치마에 달 그리기

치마 부분에 들어갈 달을 그려줍니다. 흰색 색연필로 동그랗게 원을 그려주고 꼭지를 정한 뒤 그 주변을 사방으로 퍼져나가는 듯한 모양으로 선을 그어주면서 원의 느낌을 내줍니다.

4 치마에 달 그리기

분화구 구멍 부분을 여러 개 검게 남기면서 흰색 색연필로 모양을 잡아나가 주세요.
디테일할 필요 없이 느낌만 내주셔도 좋습니다.

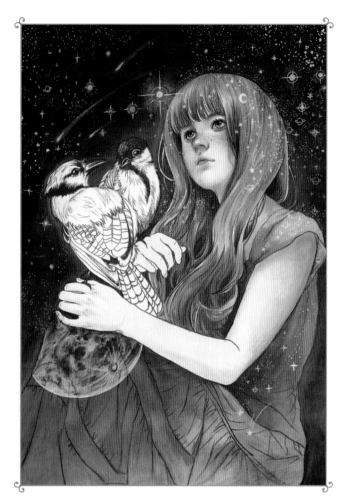

5 치마에 달 그리기

흰색 펜으로 달의 라인을 깔끔하게 정리해주세요.

6 치마에 자연 그리기

검은색 색연필로 나뭇잎과 산을 스케치합니다. 참고할 만한 그림을 인터넷으로 찾아서 보고 그려도 좋습니다.

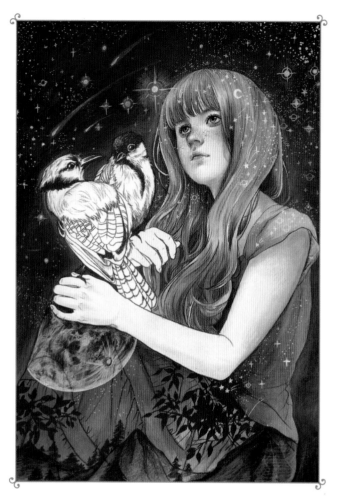

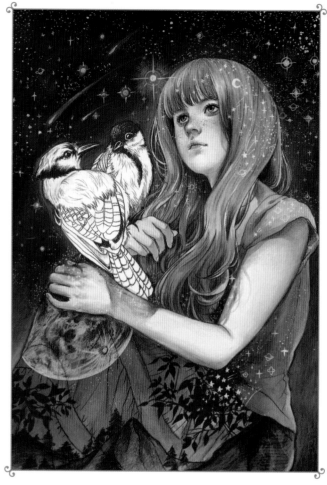

7 치마에 자연 그리기

나뭇잎은 전부 검은색으로 채색하여 실루엣 느낌을 표현하고,
산 부분의 명암 표현이 어려우신 분들은 전부 검은색으로 채
색한 뒤 녹색 컬러를 살짝만 올려만 주세요.
배경과 옷의 컬러가 연결되는 느낌만 나면 됩니다.

8 손 채색하기

손과 팔에 파란 계열의 컬러를 이용하여 그림자가 지는 모양
대로 채색한 다음, 흰색 펜으로 별을 그려 넣으면 인물 속에 우
주가 녹아든 듯한 신비한 느낌을 연출할 수 있습니다.

STEP 5 새 채색

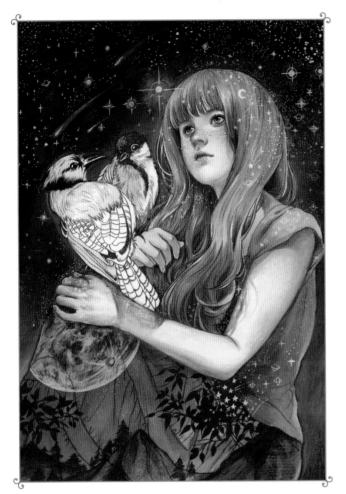

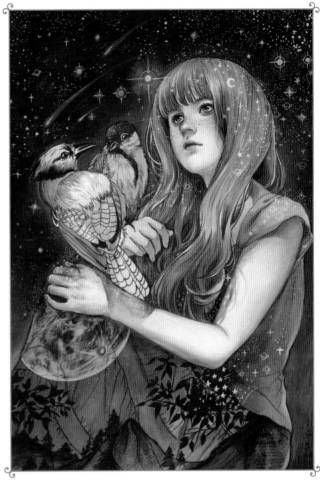

1 시선을 잡는 색상 선택

새는 그림의 중심 부분에 위치했기 때문에, 어둡게 묻히지 않아야 시선의 흐름이 자연스럽게 흘러가게 됩니다. 그래서 어두운 배경에 비해 눈에 잘 띄는 노란 컬러를 사용하여 시선을 한곳으로 잡아끄는 용도로 이용해보도록 하겠습니다.

2 혼색하기

배경과 인물과 새의 컬러감이 통일되는 느낌이 들어야 그림이 따로 놀지 않으므로 새와 나란히 위치한 머리카락과 같은 핑크 컬러로 그림자를 잡아준 뒤, 단조로움을 없애기 위해 하단의 그린 컬러를 이용해서 새의 깃털에 부분 혼색해주세요.

이렇게 노란색으로 시선을 잡고, 핑크색으로 시선을 유지하고, 그린 컬러로 전체적인 통일감을 주면 정 가운데에 있는 새가 전체적으로 그림의 중심을 잡아주게 됩니다.

새는 단순히 시선 분산을 막아주는 용도일 뿐 디테일한 털을 묘사할 필요는 없습니다.

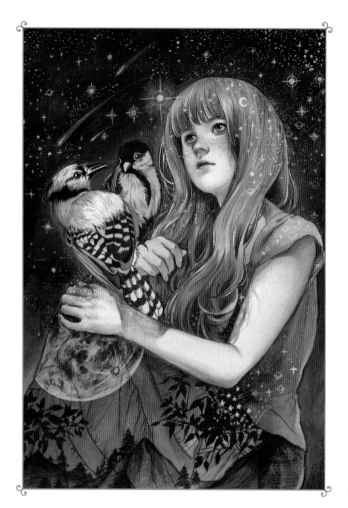

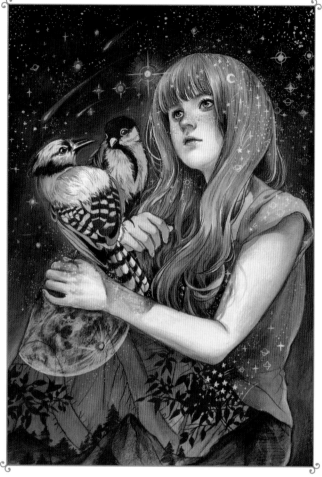

3 무늬 넣기

블루 컬러를 이용해서 무늬를 만들어주세요.

4 명암 넣기

검은색으로 진하게 날개 부분과 꼬리를 어둡게 눌러주면 더
단단하고 강하게 중심이 잡힙니다.

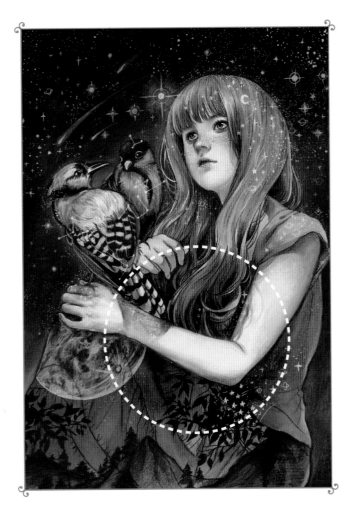

이 그림의 경우, 가장 먼저 중앙에 있는 짙은 어둠과 노란 새로 시선을 잡아끌고 자연스럽게 얼굴로 넘어가게 되며 머리카락, 하늘의 별, 그리고 가장 하단에 있는 산의 순서대로 시선을 유도하고 원근감도 주는 재미있는 컬러링을 해보았습니다.
시선 유도는 그림을 한참 동안 바라보게 하는 가장 좋은 방법이지요.

우주소녀는 여러 가지 자잘하고 복잡한 요소들이 모여서 커다란 앙상블을 이루는 그림입니다. 그러기 위해서는 자유롭게 표현하면서도 적절한 위치에 그라데이션을 줘야 하고 적절한 컬러를 조합해야만이 과한 느낌이 나지 않습니다.
이 소녀를 자유자재로 컨트롤 하실 수 있게 되셨다면 굉장히 큰 것을 얻으실 수 있을 것입니다. 그것은 바로, 과거를 돌아보았을 때 내가 겪은 크고 작은 일들이 전체적으로 보면 전부 옳게 돌아갔음을 알 수 있는 넓은 시야입니다.

5️⃣ 시선의 흐름 체크

검은색 색연필을 이용하여 가슴 쪽 그림자를 더 어둡게 잡아주면, 분산되는 시선을 강하게 모아주기 때문에 보기에 안정적이고 밀도가 높은 느낌을 낼 수 있습니다.
좀 더 퀄리티가 높은 그림을 그리고 싶다면, 시선의 흐름까지도 파악하여 한쪽에만 너무 튀거나 강한 컬러를 넣어서 흐름이 치우치거나 전체적으로 흐지부지 분산되는 것을 주의하면서 시선을 골고루 유도해주는 것이 좋습니다.

목련 소녀
(특별편 - 잡고 풀어주기)

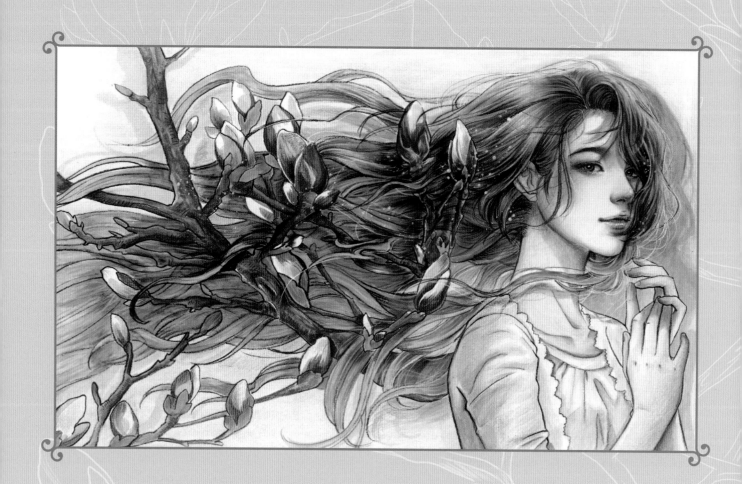

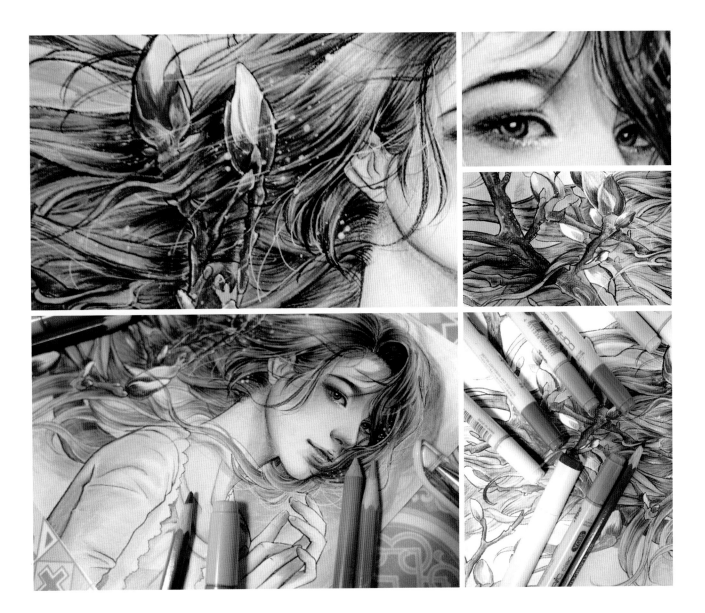

컬러링 전 콘셉트 잡기

이번 특별편은 잡아야 할 부분(앞)과 풀어줘야 할 부분(뒤)을 명확히 구별하는 법에 대해 배워보겠습니다.

쉬운 듯 보이지만 전체를 끊임없이 의식하지 않으면 나도 모르게 앞뒤, 위아래 모든 부분을 자잘하게 묘사하게 됩니다. 그렇게 되면 그림이 지루하고 어지러워질 수 있으므로 잡고 푸는 부분을 유념하며 마지막 컬러링을 해보도록 하겠습니다.

이번 챕터에서 배우는 컬러링 기법

1. 시선의 흐름
2. 긴 머리카락 묘사
3. 잡고 풀기

피부 채색

1 얼굴 그림자 표현

살구색 베이스 컬러 위에 연보라색 그림자를 표현해줍니다.

얼굴에 외곽에 지는 머리카락 그림자까지도 생각하여 컬러링해주세요.

2 그림자 눌러주기

베이지색 색연필을 이용하여 보라색으로 잡은 어둠 부분을 자연스럽게 눌러줍니다.

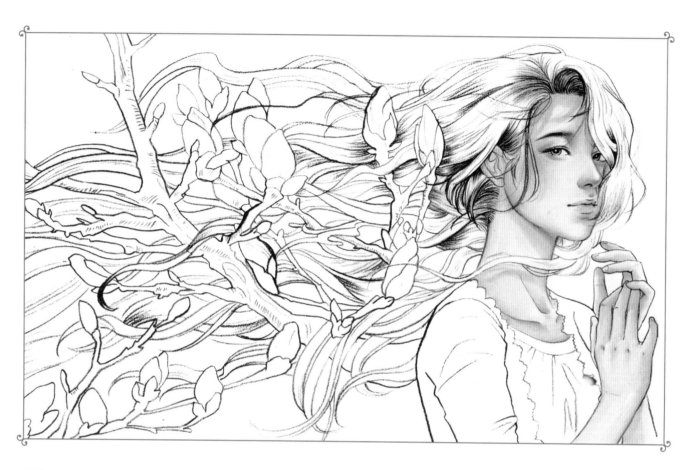

3 혈색 만들기

로즈핑크나 주황색 계열의 색연필로 얼굴 윤곽과 어둠, 그림자, 이목구비를 묘사합니다.
볼 터치는 눈두덩이 섀도와 같은 색으로 눈 주변부터 살살 굴리듯 퍼뜨려주세요.

 볼 터치 라인이 동그랗게 남지 않도록 자연스럽게 퍼뜨려 주세요.

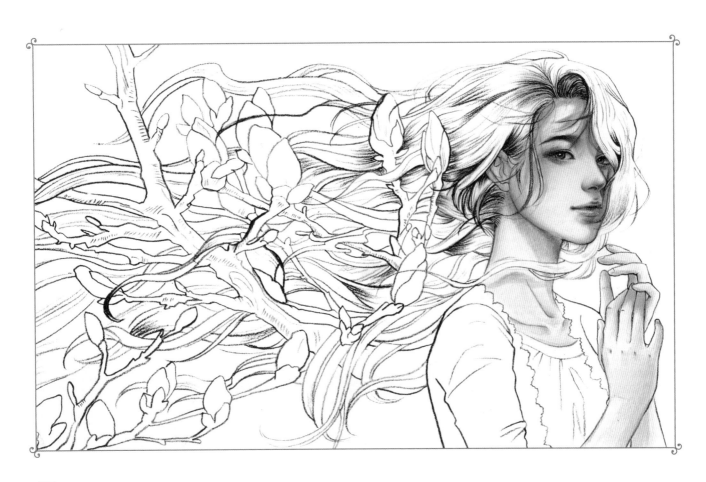

4 빨간색 색연필로 이목구비 묘사

붉은색으로 이목구비 어둠과 그림자들을 다시 한번 눌러주고 아이라인과 눈썹, 동공을 검은색
으로 재차 그려줍니다.

흰자를 회색톤으로 눌러주는 것은 항상 잊지 마세요.

머리카락 채색

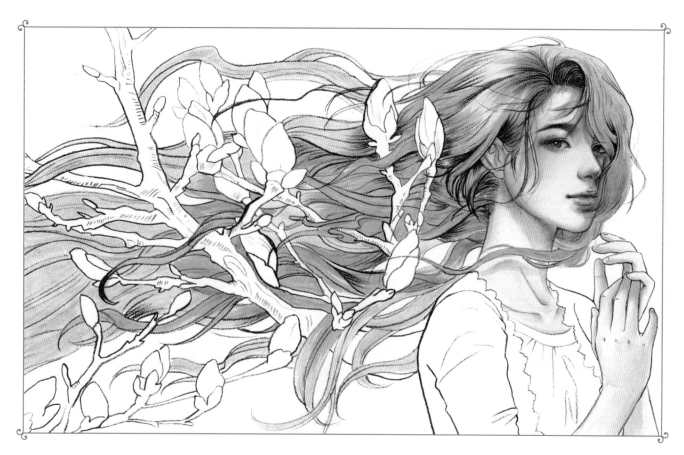

1 베이스 컬러 깔아주기

머리의 끝부분과 가장자리 부분은 연한 색으로, 가운데 부분은 진한 회색으로 베이스를 깔아줍니다.

이제부터 연한 보라색으로 컬러링된 부분은 묘사를 자잘하게 하지 않도록 주의해야 합니다.

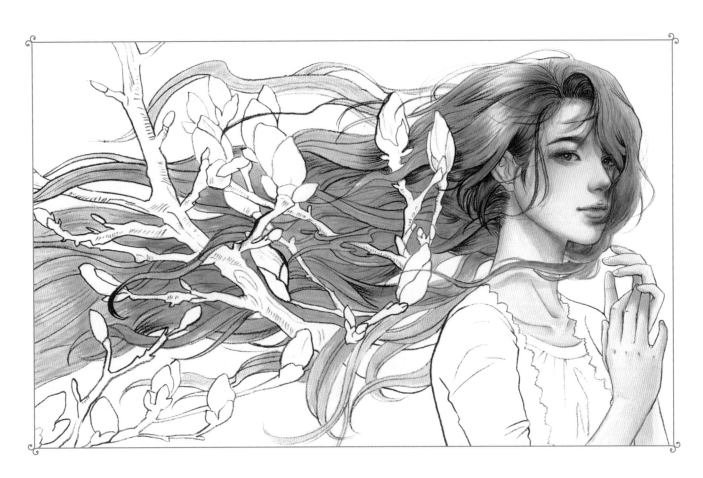

2 컬러 올리기

블루그레이톤의 마카를 이용하여 진한 부분부터 색을 올려주세요.
뒤로 갈수록 블루그레이 계열이지만 명도가 연한 것으로 바꿔주면서 서서히 색을 빼준다는
느낌으로 컬러링합니다.

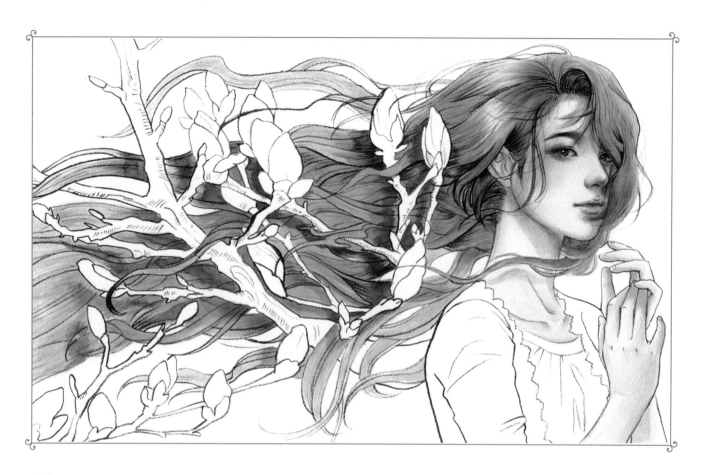

3 머리카락 그림자 만들기

머리카락 앞에 있는 목련의 그림자를 표현해줍니다. 단, 머리카락 컬러가 뒤로 빠질수록 연해지고 있으므로 목련 가지의 그림자 또한 뒤로 갈수록 조금씩 연하게 표현해야 합니다.
동시에 블루그레이 계열의 머리카락도 한 톤 한 톤 쌓아 올려주되 절대 귀 부분보다 진해지는 곳은 없도록 자연스럽게 컬러를 조절해주세요.

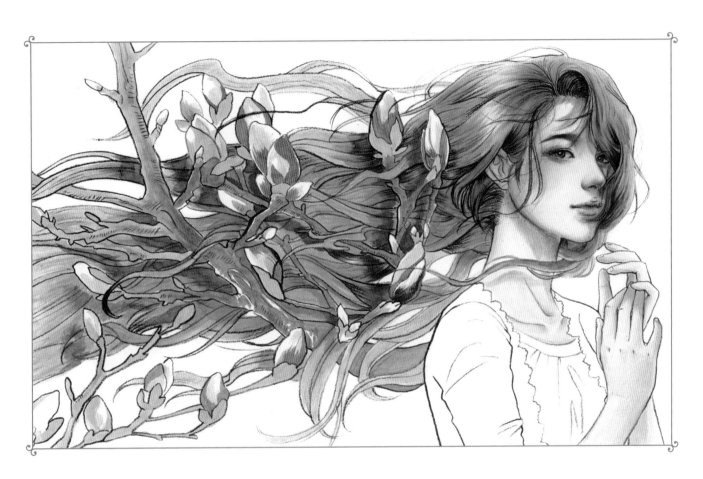

4 목련 채색

목련도 머리카락과 마찬가지로 뒤로 갈수록 꽃과 가지의 색을 자연스럽게 풀어주세요.

귀 근처에 있는 가지는 진하게, 끝쪽으로 갈수록 꽃도, 가지도 연하게!

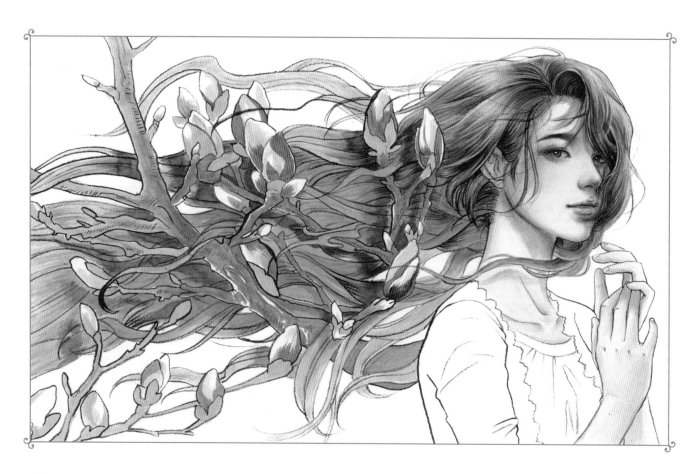

5 **묘사하기**

얼굴 근처에 있는 머리카락 부분만 100% 완성해 놓습니다. 그리고 뒤로 갈수록 이 부분보다 더

진해지거나 세밀해지지 않게 조절해주세요.

(머리카락 묘사법은 챕터 4의 보리수 소녀와 같습니다.)

이때 의식하지 않으면 자신도 모르게 머리카락 전체를 묘사하게 되니, 외곽 쪽 머리카락은 뒤로

빠지는 부분임을 항상 상기하며 그리는 것이 중요합니다.

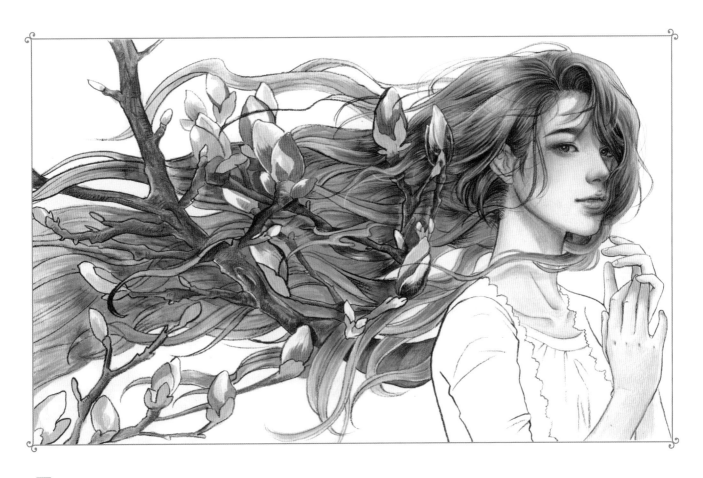

6 목련 묘사

목련 가지와 꽃을 묘사합니다. 앞쪽은 진하게 잡고, 뒤로 갈수록 묘사를 줄이고 채도를 낮춰서 풀어주세요. 이때, 머리카락도 같이 묘사에 들어가는데요. 주의할 점은 앞에 있는 목련 가지보다 머리카락이 더 튀지 않도록 섬세하게 조절하면서 묘사해야 합니다. 또, 중간에 있는 목련까지는 100% 완성된 귀 부분의 머리카락보다 묘사가 더 많이 되면 안 되고요.

그림의 앞과 뒤를 유념하며 순서와 단계를 항상 상기하고 전체를 바라보며 작업해주세요. 무조건 같은 톤, 같은 힘으로 복잡하고 세밀하게 작업한다고 좋은 그림은 아닙니다.

진짜 실력자는 낄 때와 안 낄 때를 아는 것처럼 말이죠.

끊임없이 전체를 조율해야 하는 피곤함이 있지만, 연습하다 보면 그림의 흐름을 읽을 수 있어서 익혀두면 그림의 퀄리티를 한층 끌어올릴 수 있는 꼭 필요한 작업입니다.

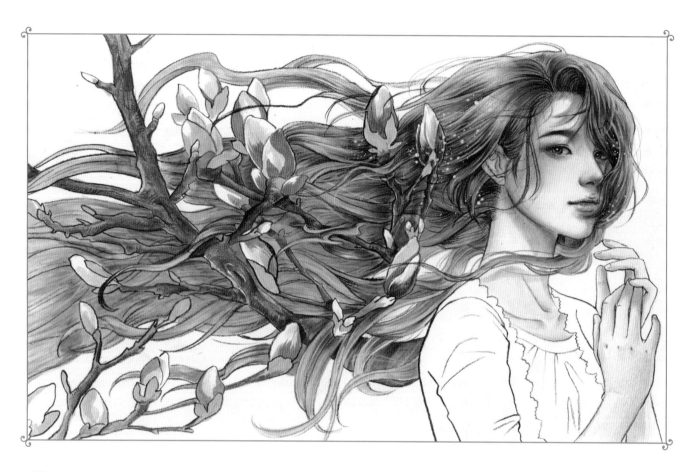

7 포인트 주기

흰 펜을 이용해서 부각하고 싶은 부분에 콕콕 찍어주세요.

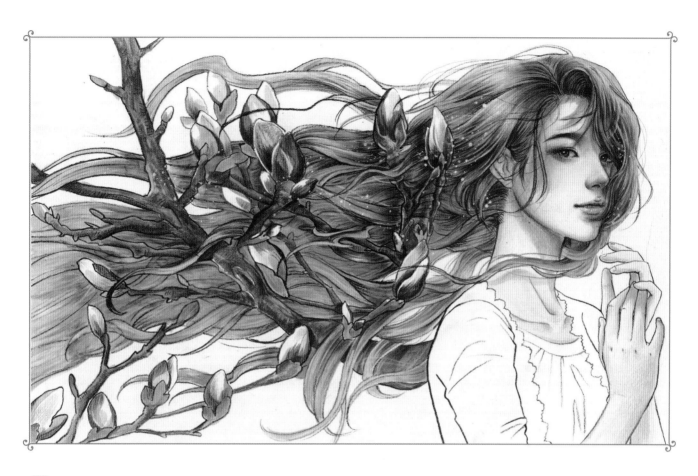

8 목련 꽃 묘사

머리카락보다 더 앞에 있는 느낌을 주기 위해 목련꽃을 가장 눈에 띄게 묘사해줍니다.

얼굴 부분을 기준으로 앞, 중간, 끝 순서대로 채도를 낮추고 묘사를 줄이되 머리카락보단 항상

더 눈에 띄게 묘사합니다.

제가 같은 이야기를 반복하는 이유는 그만큼 앞뒤, 위아래 묘사의 강약 조절을 놓치기 쉽기 때문

입니다.

STEP 3 옷 채색

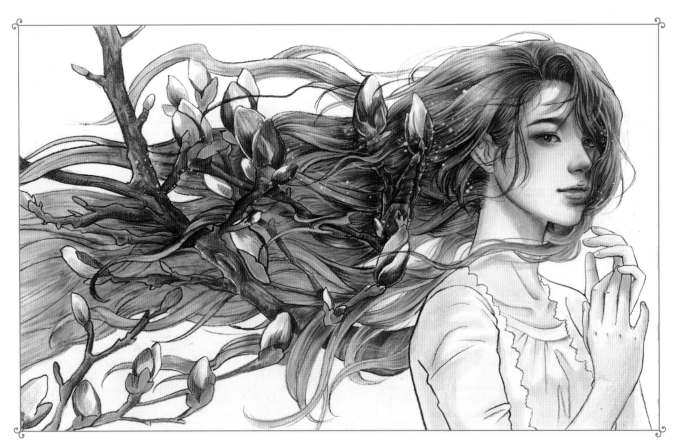

1 옷 덩어리 그림자 잡기

머리카락의 색이 진하고 복잡하므로 배경
이나 옷은 연하게 풀어줘야 강조될 부분이
확실하게 보이게 됩니다. 머리카락도 꽃이
엉켜있어서 복잡하고 진한데, 옷도 너무
진하거나 무늬가 복잡하면 시선이 분산돼
서 지금까지 잡고 푼 게 전부 무산이 되어
버릴 수 있습니다.

옷의 컬러는 가급적 머리카락보다 연하게
채색해주세요.

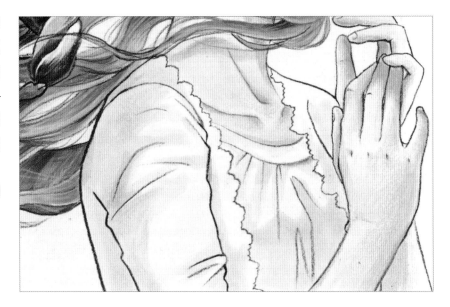

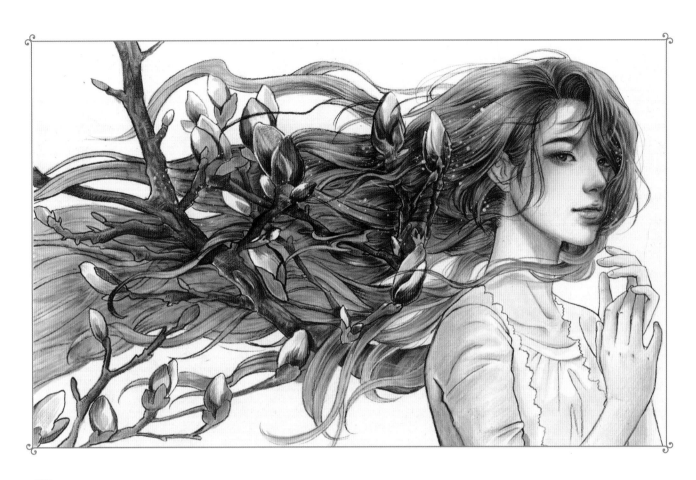

2 음영 넣기

옷 주름 묘사는 따로 하지 않고 등 쪽에 그
림자 지는 부분만 살짝 어둡게 빼줍니다.

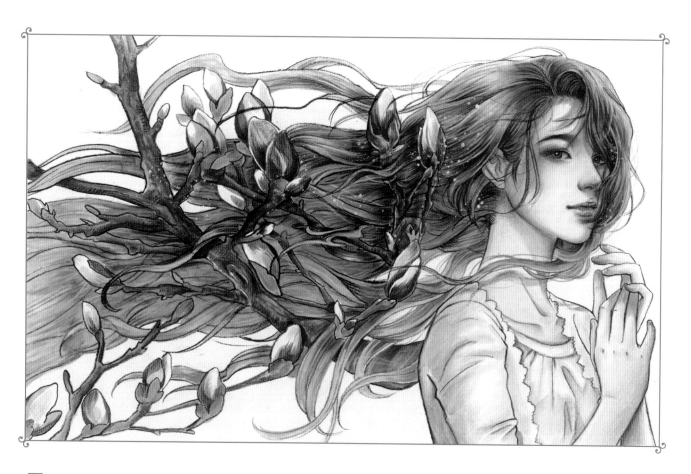

3 명암 주기

분홍색으로 밝은 부분을 더 환하게 밝혀주
세요.
피부 톤이 붉으므로 노란 색조로 밝히게
되면 옷만 동동 뜨게 됩니다.

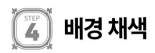

배경 채색

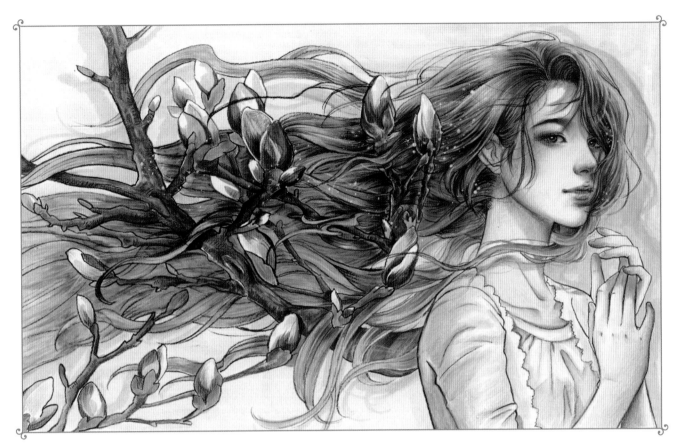

1 그림자 만들기

베이지 계열의 한지 색으로 배경을 누르고 그림자를 만들어서 인물을 더 앞으로 빼줍니다.

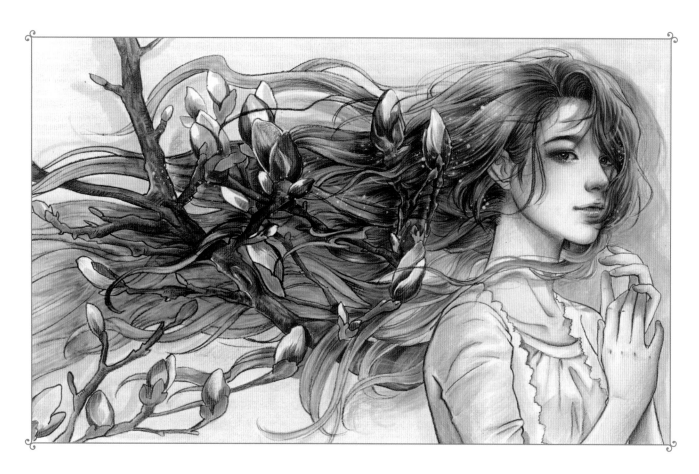

2 그림자 반사광

그림자에 핑크색 반사광을 군데군데 넣어서 단조로움을 피합니다.

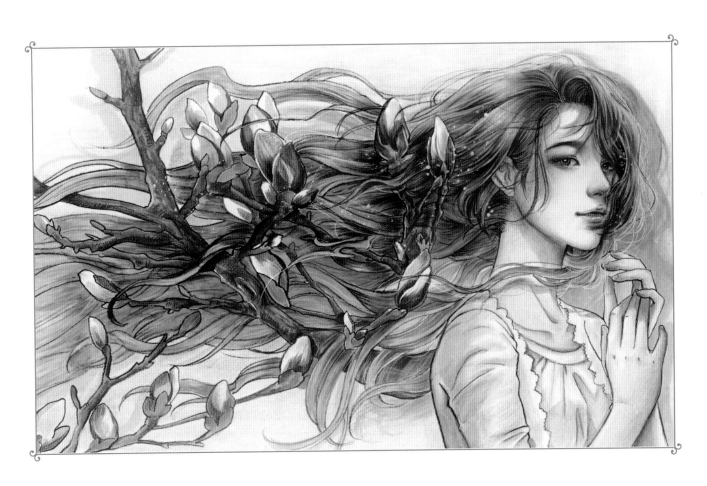

3 배경 눌러주기

흰색으로 배경을 블랜딩해서 부드러움과 화사함을 더해주고, 그림자 부분에 겹치는 잔머리카락
은 흰 펜으로 가닥가닥 묘사해주세요.

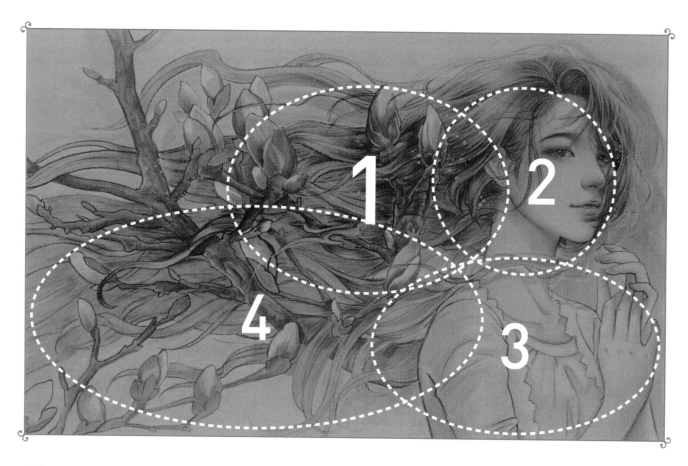

4 배경 눌러주기

이런 식으로 중점을 두는 부분을 잡고 풀며 가운데부터 시작해서 한 바퀴 동그랗게 돌아나가는
방향으로 시선을 유도해봤는데요. 그림의 모든 영역을 같은 단계로 묘사한다면 매우 복잡하고
어지럽고 단조로워서 금방 질리거나 시선을 오래 두지 않게 됩니다.
앞선 챕터에서 샤스타데이지 소녀가 색으로 시선을 유도했다면 목련 소녀는 채도와 묘사로 시
선을 유도한 것입니다.

목련소녀를 이용해서 그림을 전체적으로 보는 법과 그 안에서 잡고 풀며 완급을 주는 법까지 배
워보았는데요. 그림에서도 우리네 삶에서도 가장 쉬워 보이지만 가장 어려운 것이 코앞에 놓인
일들에 휩쓸리지 않고, 여유롭게 전체를 바라보는 눈과 마음을 가지는 것이 아닐까 생각합니다.
당장 눈앞에 있는 일들만 놓고 집착하거나 의식을 놓은 채 살다 보면 모든 일에 전전긍긍하며 휘
둘리게 되지만, 순간을 자각하고 멀리 보면서 전체적인 흐름을 읽는다면 여러 가지 문제들에 휘
둘리지 않고 스스로 조율할 수 있는 멋진 인생을 살 수 있지 않을까요?

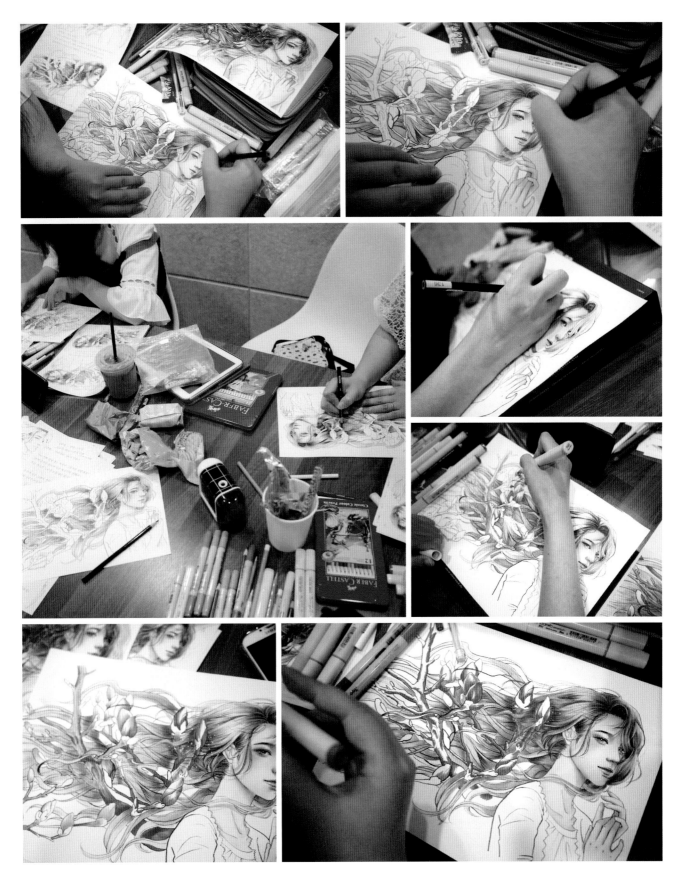

제가 올려놓은 유튜브 강의나 블로그 그림들을 보시곤 많은 분께서 그림을 잘 그리는 방법에 대한 질문을 참 많이 해주셨습니다. 그때마다 어떤 방식으로 설명해드리는 게 좋을까 했었는데 이렇게 한 권의 책에 저의 생각을 모두 정리해서 출간할 수 있게 되어 참 기분이 좋습니다.

묘사법이나 형태력, 채색 도구 같은 부분은 학원이나 화실을 다니시는 게 가장 좋습니다만, 시간이 여의치 않은 분들은 연필 한 자루만 쥐고 주변 사물을 틈틈이 스케치하고 드로잉하는 연습을 많이 해보세요. 그러면서 시간의 여유가 생겼을 때 자신에게 맞는 선생님을 꼭 찾아서 배우시는 것을 추천해 드립니다.

그림을 잘 그리려면 당연히 많이 그려보고, 많이 접하고, 많이 배우려는 노력이 반드시 필요합니다. 단, 그 노력에만 사로잡히면 반드시 언젠가는 정신적 괴로움과 실망과 욕심과 우월감 같은 불필요한 스트레스가 수반되므로 그런 과욕을 막기 위해 〈그림을 그리는 법 + 어떤 식으로 그림을 그려야 하는지 + 자신만의 철학〉이 담긴 그림을 그리는 법을 보기 쉽게 정리하고 풀어드리려고 이 책을 출간한 것입니다.

집중하고 몰두해서 하는 모든 일은 완전한 자신의 자리로 돌아가는 과정이기 때문에 저는 그 자리를 그 무엇도 침범할 수 없으며, 절대로 더럽혀지지 않으며, 보려고 해도 쉽게 볼 수 없고, 보기 싫어도 언제나 존재하는 '은은한 달빛 향기(은달향)'가 풍기는 자리라고 표현합니다.

많은 분께서 이 은달향의 순간을 만끽하실 때 힐링이 된다고 말씀하시더라고요.^^

사실 저는 그런 향기로운 순간이 스트레스로 바뀌지 않도록 안전하게 가이드 해드리는 사람일 뿐, 최고의 실력을 갖춘 일러스트레이터는 아닙니다. 단지, 그림은 반드시 정신적 발전과 재능적 발전의 과정이 동일하게 진행된다는 것을 알기에 힘들고 어려운 삶을 부드럽지만 강하고, 자유롭지만 올곧은 마음으로 살아가는 훈련을 그림을 통해서도 충분히 할 수 있다는 것을 알려드리고 싶었으며, 혹여 책을 통해 얻은 것이 있다면 타인에게 우월감을 뽐내기 위해서 사용하지 않도록 늘 주의하면서 스스로를 다스리는 무기로 사용해주시면 감사하겠습니다.

행복하시고, 아프지 마시고, 항상 평온하시고, 자유롭게 사시길 기원합니다.

은달향 (모모걸)

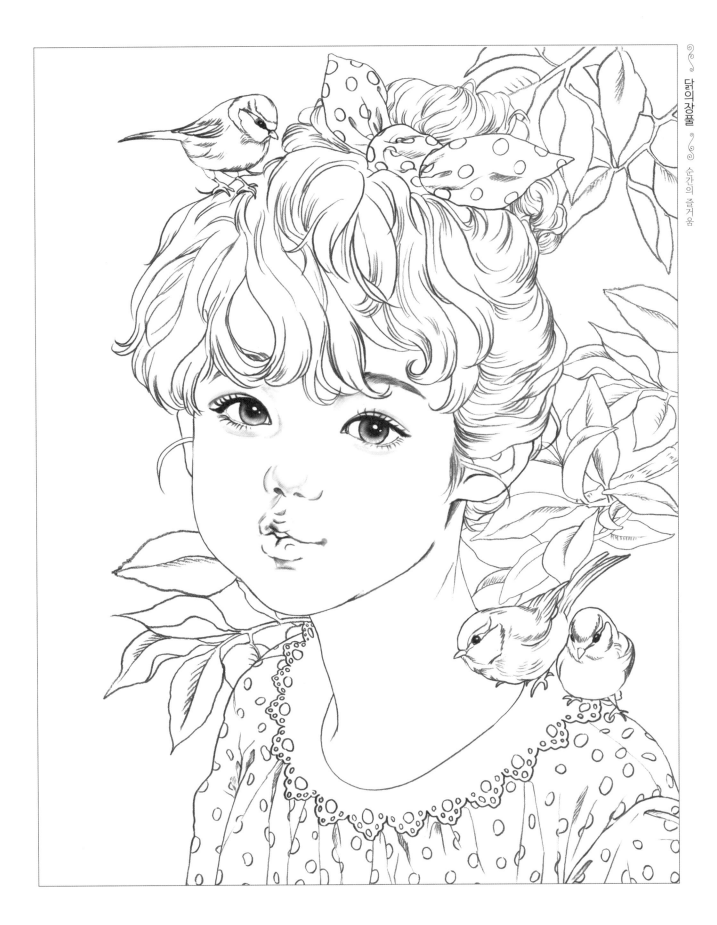

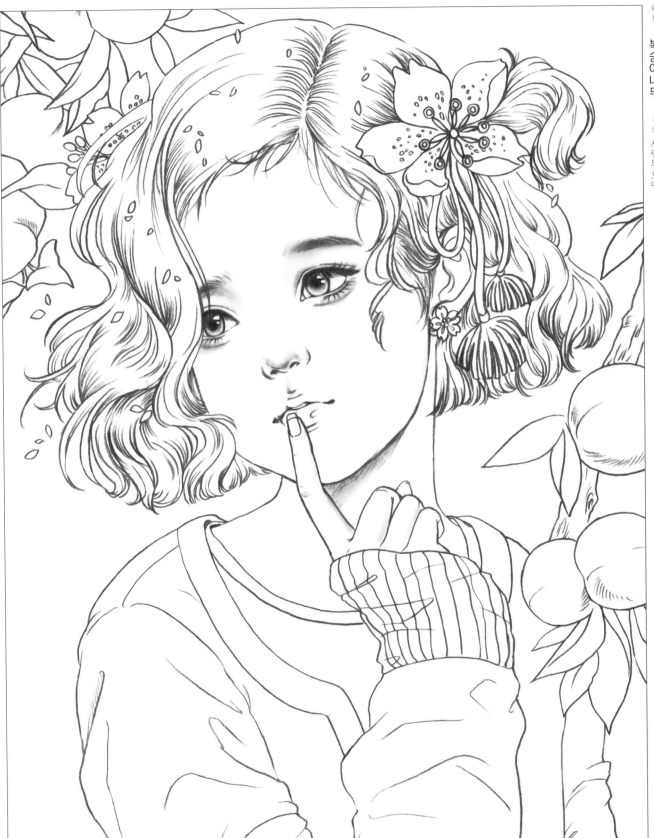

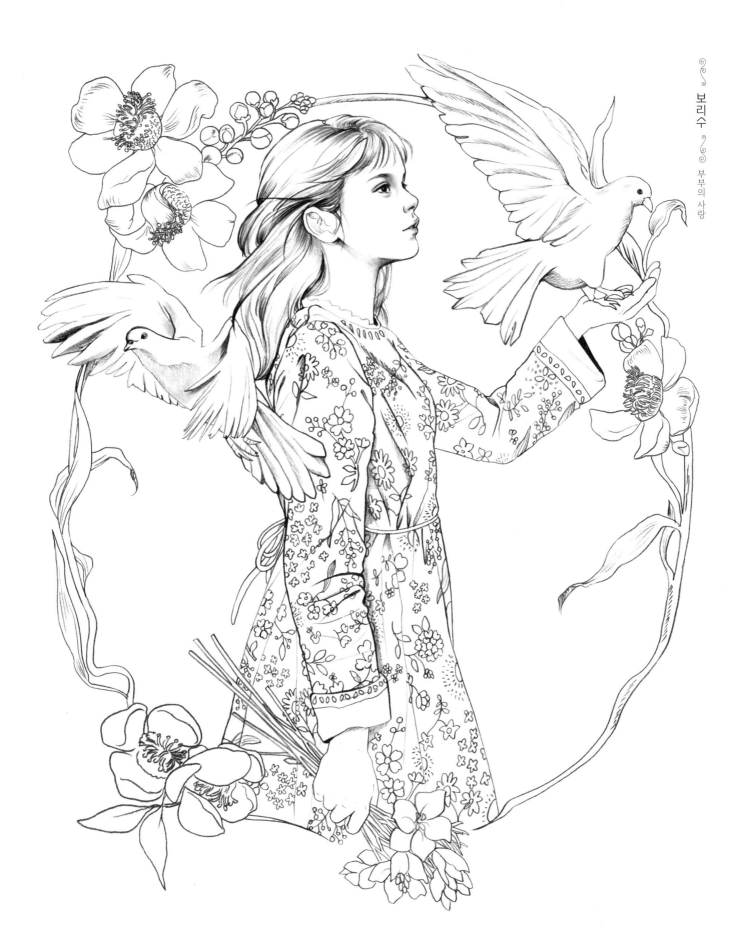

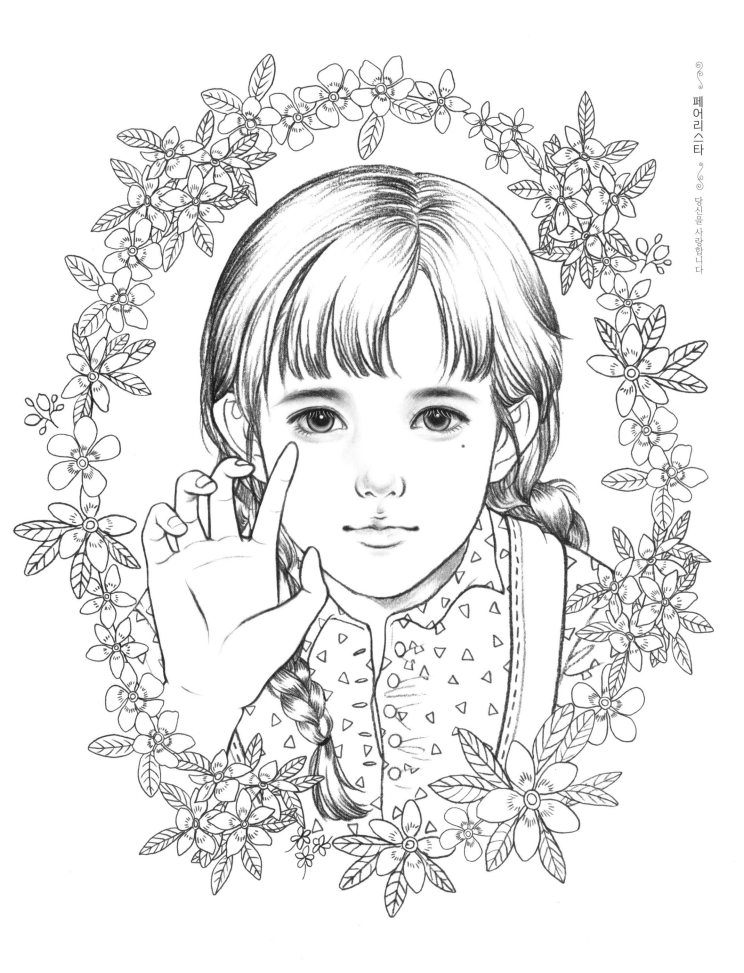

페어리스타

당신을 사랑합니다

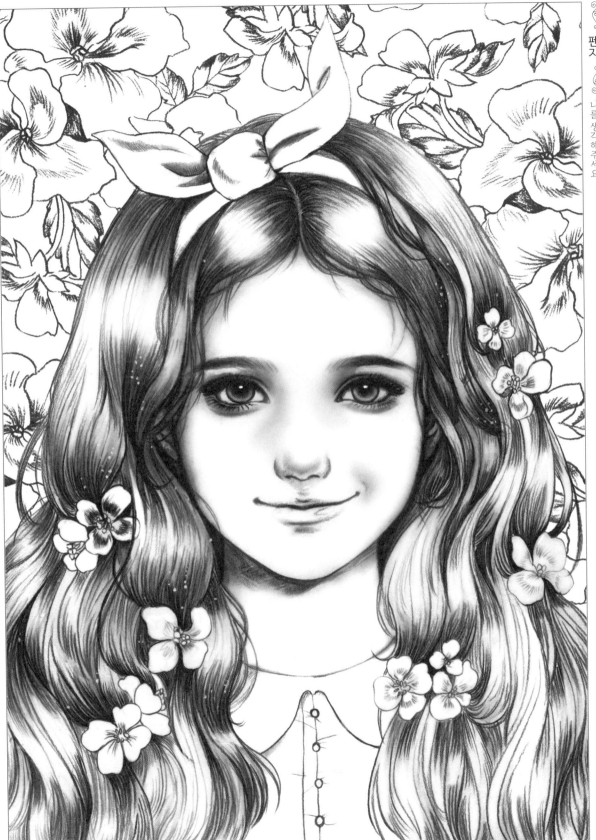

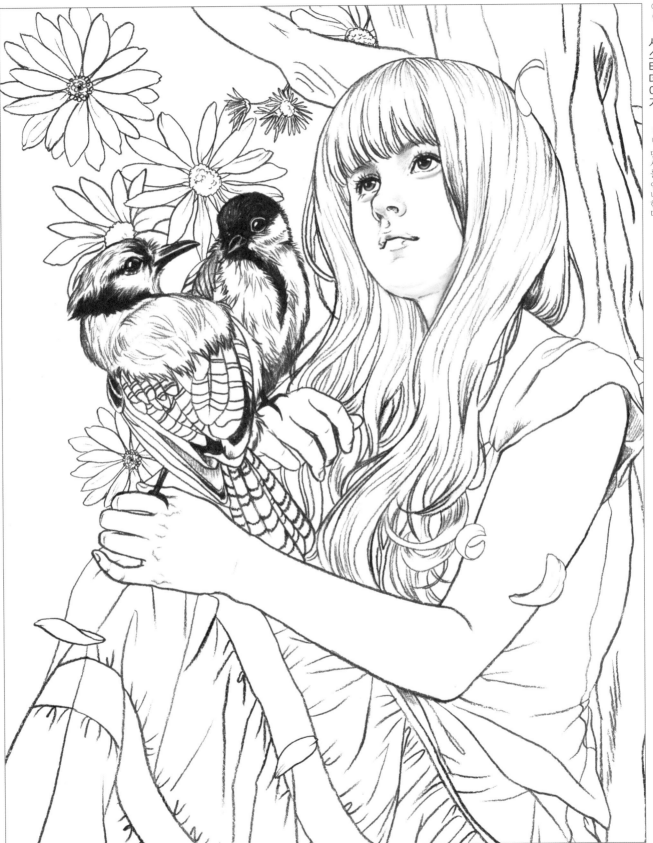

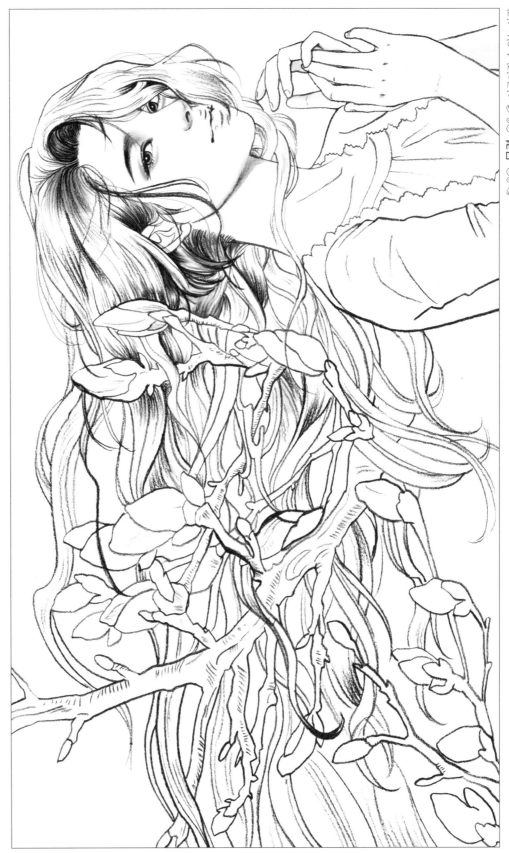

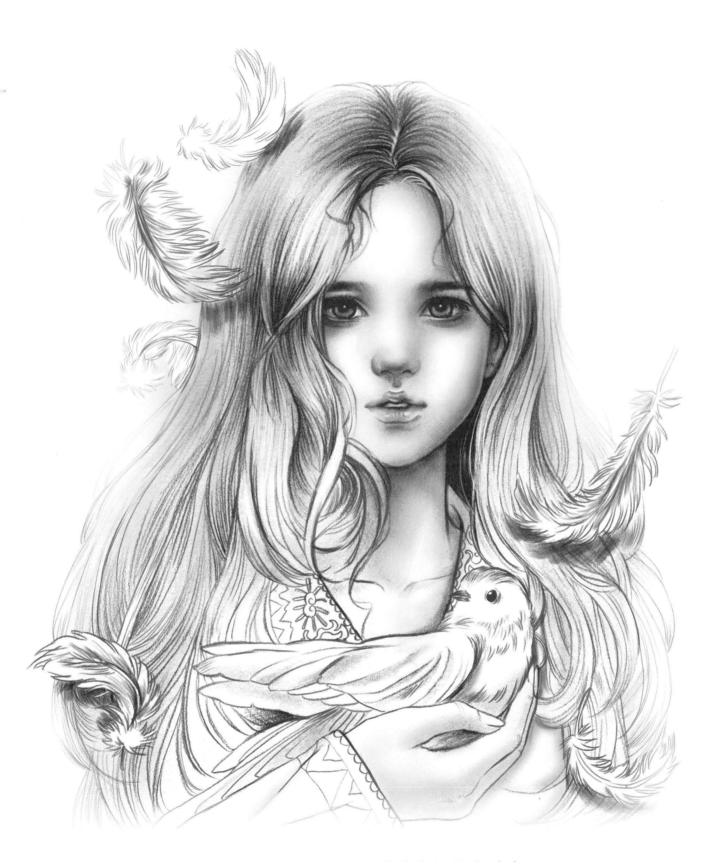

은달향의 두 번째 소녀 컬러링북, 출간 예정!